陈硕 编著

# 笙 入门基础教程

U0430490

化学工业出版社

·北 京·

图书在版编目（CIP）数据

笙入门基础教程/陈硕编著. —北京：化学工业出版
社，2020.12
　ISBN 978-7-122-37819-4

　Ⅰ.①笙…　Ⅱ.①陈…　Ⅲ.①笙－吹奏法
Ⅳ.①J632.126

中国版本图书馆CIP数据核字（2020）第185243号

本书作品著作权使用费已交由中国音乐著作权协会代理，
个别未委托中国音乐著作权协会代理版权的作品词曲作者，请与出版社联系著作权费用。

责任编辑：田欣炜　　　　　　　　　　　　　　　装帧设计：尹琳琳
责任校对：王素芹

出版发行：化学工业出版社（北京市东城区青年湖南街13号　邮政编码100011）
印　　装：大厂聚鑫印刷有限责任公司
880mm×1230mm　1/16　印张16　字数498千字　2021年8月北京第1版第1次印刷

购书咨询：010-64518888　　　　　　　　　　　售后服务：010-64518899
网　　址：http://www.cip.com.cn
凡购买本书，如有缺损质量问题，本社销售中心负责调换。

定　　价：59.80元　　　　　　　　　　　　　　　　　　版权所有　违者必究

# 前 言

"我有嘉宾，鼓瑟吹笙"。与笙结缘是一件很值得骄傲的事。笙是我国古老的簧管类吹奏乐器，早在殷周时就已流行。笙是世界上最早使用自由簧的乐器，后又通过"丝绸之路"传到了波斯和欧洲，演变出了管风琴、口琴和手风琴，它对西洋乐器的发展起到了积极的推进作用。

1978年，中国湖北省随县曾侯乙墓出土了2400多年前的几支匏笙，这也是中国目前发现最早的笙。殷代的甲骨文中已有"和"（小笙）的名称。春秋战国时，"笙"已非常流行，与"竽"并存，成语"滥竽充数"就产生于这个时期。到了南北朝与隋唐时期，由于"竽"一般只用于雅乐，逐渐失去了在历史上的重要作用，而笙却在隋唐的燕乐九部乐、十部乐中的清乐、西凉乐、高丽乐、龟兹乐中均被采用。到了宋代，"竽"已经销声匿迹，在教坊十三部中，只有笙色而无竽色。明清以来流行的笙多为17簧、14簧等。中华人民共和国成立后，先后又出现了扩音笙、加键笙、中低音笙等新品种，逐渐克服了传统笙音域不宽、不能转调和快速演奏不便等缺点，为笙带来了新的生命力。由此可见，通过学习和演奏笙，既可以让人享受高雅艺术的魅力，又可以让人更加深刻地感悟中华民族悠久文化的精髓。

为了进一步普及和推动笙的发展，让更多的朋友与笙结缘，笔者特意编写了这本教材，并在编写中尽可能使其内容具有一定的科学性、严谨性、客观性和实用性。本书依据由简至繁、由浅入深的教学方式循序渐进，从而引导学生步入笙的世界。全书总体上大致分为四个部分：一是笙的入门和一些基础乐理，也就是第一章和第二章的内容，读者可以通过这部分内容了解和感悟笙这件古老而神秘的乐器；二是单音、和音以及各种技巧的讲解与练习，也就是第三章和第四章的内容，这一部分主要是通过大量具有针对性的练习曲，由浅入深地来解决学习和练习中所遇到的各种技术问题；三是乐曲部分，即第五章，该部分根据当下笙的不同种类分为"传统笙"和"键笙"两部分，遴选和配置了品味广博、风格流派多样的乐曲。

本书在编写过程中得到了各方人士的热情帮助和大力支持，谨此表示衷心的感谢。

陈　硕

# 目 录

## 第一章 笙的入门 ... 1

一、笙的历史和影响 ... 2

二、笙的构造 ... 2

三、笙的种类 ... 3

四、音位排列和指法 ... 3

  1. 17 簧笙音位指法图 ... 4

  2. 21 簧笙音位指法图 ... 4

  3. 24 簧笙音位指法图 ... 4

  4. 36 簧加键方笙音位指法图 ... 5

五、演奏姿势和持笙方法 ... 5

  1. 笙的演奏姿势 ... 5

    （1）立式 ... 5

    （2）坐式 ... 5

  2. 持笙方法 ... 6

    （1）河北持笙法 ... 6

    （2）山西持笙法 ... 6

    （3）河南持笙法 ... 6

六、笙吹奏的呼吸方法及运用 ... 6

  1. 呼吸方法 ... 6

  2. 气息的运用 ... 6

## 第二章 基础乐理学习与应用 ... 7

一、认识音符与休止符 ... 8

  1. 音的高低 ... 8

  2. 音的长短 ... 8

  3. 休止符 ... 8

二、节拍与小节 ... 8

  1. 节拍 ... 8

  2. 小节与小节线 ... 9

三、连线 ... 9

# 第三章　基础技法练习 　10

▶ **第一节　基础音阶指法训练** ························································ 11

一、训练的目的和要求 ························································ 11

二、单音音阶练习 ····························································· 11

　单音练习一 ······························································· 11

　单音练习二 ······························································· 12

　单音练习三 ······························································· 13

　单音练习四 ······························································· 13

　单音练习五 ······························································· 15

三、吹奏小乐曲 ······························································ 16

　雪绒花 ··································································· 16

　摇篮曲 ··································································· 16

　渔光曲 ··································································· 17

　十送红军 ································································· 18

　送别 ···································································· 18

　美丽的草原我的家 ························································· 19

　梁祝 ···································································· 20

　北京的金山上 ····························································· 20

　牧羊姑娘 ································································· 21

　紫竹调 ··································································· 22

▶ **第二节　和音训练** ·························································· 24

一、和音技法讲解 ···························································· 24

二、和音练习 ······························································· 24

　和音练习一 ······························································· 24

　和音练习二 ······························································· 25

　和音练习三 ······························································· 25

三、吹奏小乐曲 ······························································ 26

　彩云追月 ································································· 26

　苏武牧羊 ································································· 27

　八月桂花遍地开 ··························································· 27

　绣金匾 ··································································· 28

　纺织姑娘 ································································· 28

　牧羊曲 ··································································· 29

　春江花月夜 ······························································· 30

　欢乐颂 ··································································· 31

　摇篮曲 ··································································· 31

　西藏舞曲 ································································· 32

　阿细跳月 ································································· 33

# 第四章 吹奏技巧训练 34

▶ 第一节 吐音部分 ·········································· 35

一、单吐 ················································· 35

1. 吐音基础练习 ········································· 35

单吐练习一 ············································· 35

单吐练习二 ············································· 36

2. 吹奏小乐曲 ··········································· 37

黄水谣 ················································· 37

满江红 ················································· 38

黄鹤的故事 ············································· 38

3. 单吐进阶练习 ········································· 39

单吐练习三 ············································· 39

灵巧的单吐 ············································· 40

二、双吐 ················································· 40

双吐练习一 ············································· 41

双吐练习二 ············································· 42

双吐活指练习一 ········································· 43

双吐活指练习二 ········································· 44

双吐活指练习三 ········································· 44

双吐活指练习四 ········································· 45

双吐活指练习五 ········································· 46

双吐活指练习六 ········································· 47

双吐活指练习七 ········································· 48

双吐活指练习八 ········································· 49

三、三吐 ················································· 50

1. 三吐练习 ············································· 50

三吐练习一 ············································· 50

三吐练习二 ············································· 51

三吐练习三 ············································· 52

三吐练习四 ············································· 52

2. 吹奏小乐曲 ··········································· 53

赛马 ··················································· 53

▶ 第二节 颤音训练 ·········································· 54

一、颤音技法讲解 ········································· 54

1. 腹颤音 ··············································· 54

2. 舌颤音 ··············································· 54

3. 喉颤音 ··············································· 54

二、吹奏小乐曲 ··········································· 54

沂蒙山小调 ············································· 54

小河淌水 ·········································· 54

游园 ·············································· 55

大海啊，故乡 ······································ 56

我的祖国 ·········································· 56

祖国，慈祥的母亲 ································· 57

绒花 ·············································· 58

驼铃 ·············································· 58

映山红 ············································ 59

妆台秋思 ·········································· 60

▶ **第三节 呼舌训练** ·································· 61

一、呼舌技法讲解 ································· 61

二、呼舌练习 ····································· 61

呼舌练习一 ···································· 61

呼舌练习二 ···································· 61

三、吹奏小乐曲 ··································· 62

弹起我心爱的土琵琶 ···························· 62

东方红 ········································ 62

龙舞 ·········································· 63

▶ **第四节 花舌训练** ·································· 63

一、花舌技法讲解 ································· 63

1.快花舌 ······································ 63

2.慢花舌 ······································ 63

二、花舌练习 ····································· 64

花舌练习一 ···································· 64

花舌练习二 ···································· 64

花舌练习三 ···································· 65

花舌练习四 ···································· 65

花舌练习五 ···································· 66

三、吹奏小乐曲 ··································· 66

阿细欢歌 ······································ 66

咱当兵的人 ···································· 67

▶ **第五节 碎吐训练** ·································· 67

一、碎吐技法讲解 ································· 67

二、吹奏小乐曲 ··································· 68

天涯歌女 ······································ 68

渔光曲 ········································ 68

▶ **第六节 锯气与呼打训练** ·························· 69

一、锯气技法讲解 ································· 69

二、呼打技法讲解 ································· 69

三、吹奏小乐曲 ································································· 69
  拥军花鼓 ····························································· 69
  老六板 ······························································· 70
  小放牛 ······························································· 70
  打靶归来 ····························································· 71

▶ 第七节　滑音训练 ······················································ 71
一、滑音技法讲解 ························································· 71
二、滑音练习 ····························································· 71
三、吹奏小乐曲 ··························································· 72
  小两口 ······························································· 72

▶ 第八节　打音训练 ······················································ 72
一、打音技法讲解 ························································· 72
二、打音练习 ····························································· 73
  打音练习一 ··························································· 73
  打音练习二 ··························································· 73
  打音练习三 ··························································· 74
  打音练习四 ··························································· 75

▶ 第九节　历音训练 ······················································ 76
一、历音技法讲解 ························································· 76
二、历音练习 ····························································· 76
  历音练习一 ··························································· 76
  历音练习二 ··························································· 76

▶ 第十节　颤指训练 ······················································ 77
一、颤指技法讲解 ························································· 77
二、颤指练习 ····························································· 77
  颤指练习一 ··························································· 77
  颤指练习二 ··························································· 78
  颤指练习三 ··························································· 78
  颤指练习四 ··························································· 79

▶ 第十一节　笙的转调 ···················································· 79
一、转调的意义 ··························································· 79
二、D 调笙常用转调讲解 ·················································· 79
  1. D 调转 G 调 ························································· 79
  2. D 调转 A 调 ························································· 80
  3. D 调转 C 调 ························································· 80
三、吹奏小乐曲 ··························································· 80
  无锡景 ······························································· 80
  二月里来 ····························································· 80

只要妈妈露笑脸 ·············· 81

歌唱二小放牛郎 ·············· 81

翻身农奴把歌唱 ·············· 82

箫 ·············· 82

# 第五章　笙独奏曲精选 83

## ▶ 传统笙乐曲 ·············· 84

1. 草原骑兵 ·············· 84

2. 山乡喜开丰收镰 ·············· 87

3. 大风歌 ·············· 90

4. 乡叙 ·············· 96

5. 乡音 ·············· 100

6. 阿细欢歌 ·············· 104

7. 打虎上山 ·············· 109

8. 长白新歌 ·············· 112

9. 南海渔歌 ·············· 116

10. 天鹅畅想曲 ·············· 119

11. 昭君和亲 ·············· 125

12. 微山湖船歌 ·············· 130

13. 喜运丰收粮 ·············· 134

14. 山寨之夜 ·············· 139

15. 秦王破阵乐 ·············· 144

16. 拉塔尼小河边 ·············· 149

17. 美丽的鄂尔多斯 ·············· 152

18. 骑竹马 ·············· 156

19. 牧场春色 ·············· 160

20. 挂红灯 ·············· 164

21. 云梦春晓 ·············· 168

22. 飞鹤惊泉 ·············· 172

23. 文成公主 ·············· 178

## ▶ 键笙乐曲 ·············· 187

1. 波尔卡 ·············· 187

2. 四小天鹅舞曲 ·············· 188

3. 土耳其进行曲 ·············· 189

4. G大调小步舞曲 ·············· 192

5. 流浪者之歌 ·············· 193

6. 塔吉克乐舞 ·············· 195

7. 欢乐的草原 ·············· 200

8. 草原春晖 ·············· 204

9. 傣乡风情 ……………………………………………… 208

10. 天山狂想曲 …………………………………………… 212

11. 自由探戈 ……………………………………………… 216

12. 野蜂飞舞 ……………………………………………… 222

13. 天山的节日 …………………………………………… 223

14. 阳光照耀着塔什库尔干 ……………………………… 228

15. 虹 ……………………………………………………… 234

**附录　笙常用技术符号索引　　　245**

# 第一章

## 笙的入门

## 一、笙的历史和影响

笙是具有悠久历史的我国传统簧管乐器之一，远在3000多年前的商代就有了笙的雏形。在我国古代乐器分类中，笙为匏类乐器，匏就是指葫芦。现在一提起笙，很多人就会认为笙就是古时"滥竽充数"的竽，其实并非如此。在《周礼·春官》中记载："笙师，掌教吹竽、笙、埙、龠、箫、篪、笛、管……"笙师为官名，其职务是总管教习吹竽和笙、埙等乐器。竽和笙的区别主要是笙的体积小、簧少；竽的体积大、簧多。二者早期均是将嵌簧的编管插入葫芦内，并以葫芦作为共鸣体，换言之竽就是不同形制的笙。笙的最初形式类似于今天的排箫，既无簧也无斗，是用绳子或木框把一些发音不同的竹管编排在一起的乐器，后来才逐渐增加了竹制簧片和葫芦笙斗。

笙在漫长的发展历史长河中，也产生了世界范围的影响，对弘扬民族传统文化、促进国际文化交流都产生了积极的影响。我国的笙、竽在盛唐时期东传日本，在奈良东大寺的正仓院里，现存我国唐时制作的吴竹笙、竽各两只，假斑竹笙、竽各一只，皆为17管。其音位排列均呈马蹄形，吹嘴弯曲且加长，笙斗上都有油漆彩绘的人物或风景画。在东南亚的泰国苗族中流传的"吞格"和缪塞族中流传的"脑"也和笙有着密切的联系，前者类似我国的芦笙，后者更像我国的葫芦笙。此外，我国的笙也对西洋乐器的发展起过积极的推动作用，早在丝绸之路时期，笙就被传入了波斯。法国天主教耶稣会传教士阿米奥于1777年又将笙带入了欧洲。1780年，侨居俄国的丹麦管风琴制造家柯斯尼克，首先仿照笙的簧片原理制造出管风琴的簧片拉手，自此管风琴才开始使用音色柔和悦耳的自由簧。正如沙克斯在《乐器史》一书中所说："自从笙的自由簧在18世纪后半叶被带入俄国之后，这一原来不为人知晓的簧片，就以惊人的速度传遍了欧洲，一发不可收拾。"1792年，佛格勒在瑞典京城制成了可携带的"自动风琴"；1810年，法国乐器制作家格列尼叶制成了风琴；1821年，德国人布什曼在笙的启发下发明了"满多林内琴"——口琴；1822年布什曼在口琴的基础上，加上了按钮和手压风箱制成了手风琴的雏形——"韩多林内琴"；1829年又经奥地利人德米安加上了和弦按钮之后，就形成了今天常见的手风琴。由此可以说笙是世界自由簧乐器的鼻祖。

笙的音色柔和、沉静，易与其他传统乐器融为一体。在乐队中，笙是最理想的"黏合剂"，它可以将吹、拉、弹三组乐器的音色很好地整合起来，是民族管弦乐队不可或缺的重要乐器。随着我国历史的发展与变迁，笙这件古老的乐器逐渐失去了宫廷中的重要地位，而在民间广为流传，其演奏形式也由领奏、独奏逐渐转为合奏或为戏曲及其他管乐器伴奏。中华人民共和国成立后，笙的独奏艺术又重新大放异彩，特别是胡天泉、阎海登两位艺术家的贡献，为重新确立笙的应有地位作出了卓越的贡献。他们创作并演奏的《凤凰展翅》《晋调》等曲目，将笙以独奏的形式重现舞台，同时也将笙的演奏艺术又推向了一个新的高度。如今，吹笙者遍布全球，出现了各种风格的笙曲，百花齐放；演奏家也是人才济济，百家争鸣。

## 二、笙的构造

笙是由笙斗、笙嘴、笙苗、笙脚、簧片、笙腰（笙箍）等几部分组成的。从外形上看，笙主要有笙苗和笙斗两大部分。连接笙苗的是笙脚，在它插入笙斗的斜面上装有簧片。笙是由簧片振动与笙苗内气柱产生共鸣而发音，而两者要构成一定的比例，才可以产生共鸣发音，簧片的振动频率和笙苗空气柱的长度随音高的变化而变化。笙苗的下方开有按音孔，其目的就是要破坏簧片振动和笙苗内气柱的比例，使之不能发音，而当按住音孔时又恢复了原有比例，即可正常发音。

古代的笙用葫芦作为笙斗，但由于葫芦质地较脆，于唐代后改为木质，经世代的流传，现今已多改用铜斗。其形状为圆形平顶，顶部有圆孔用来安放笙苗，笙斗旁连有笙嘴，笙嘴与笙斗经过焊接后连为一体。

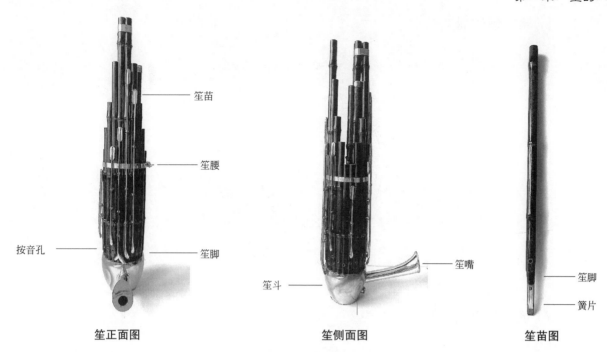

笙正面图　　　　　　　　笙侧面图　　　　　　　　笙苗图

笙苗用竹制成，长短不一，于近上端处开有发音孔（音窗），近下端开有圆形按孔，并与笙脚连接。笙苗依据发音高低而长短有别，长为低音，短为高音。现如今为增加音量，还常会为笙苗加装扩音管或扩音罩。

笙脚为木制，呈锥状，上部与笙苗相连，下部安装簧片插入笙斗内，成为笙苗与簧片的媒介体。

簧片是笙的声源，现一般为响铜制，长方形，经过抹绿（即用五音石磨出铜绿涂抹簧片，这样既可弥合簧缝又可防锈），再用朱蜡调音而成。簧片的质量对笙的音质、音量、灵敏度都起着至关重要的作用。

## 三、笙的种类

我国的笙种类繁多，在各个地区往往有不同的特点和样式，有大的、小的，圆形的、方形的，长嘴的、短嘴的，等等。目前大致可分为以下几类：

① 圆笙：主要以 17 簧、21 簧、24 簧、36 簧等种类流传的区域最为广泛。此外还有主要流传于江浙一带的"苏笙"，其外形也是圆形，主要用于演奏江南丝竹。

② 方笙：主要流传于河南、山东、安徽等地区。如今的方 36 簧键笙就是在方笙的基础上发展而来的。

③ 芦笙：主要流传于我国西南少数民族地区，是苗族传统的簧管乐器。贵州的一些少数民族村寨，也素有"芦笙之乡""歌舞之乡"的美称。

④ 葫芦笙：葫芦笙是彝族、拉祜族、佤族、傈僳族、哈尼族、黎族、纳西族、怒族、普米族、苗族等民族的单簧气鸣乐器。彝语称其"布若""昂"；拉祜语称其为"若""若果筚"；佤语称其"拜""拜贵""恩拜因""唔变"；傈僳语称"玛纽""阿普筚"；哈尼语称"拉结""报扎"；纳西语称"纽篾""贝批又"。

⑤ 改良笙：改良笙在传统笙的基础上发展变化而来，如高音 36 簧笙、中音和低音抱笙、小排笙等。

## 四、音位排列和指法

我国各地的笙种类繁多，形态各异，其音位排列也各不相同，本书主要介绍以下几种笙的音位排列和指法。

## 1. 17 簧笙音位指法图

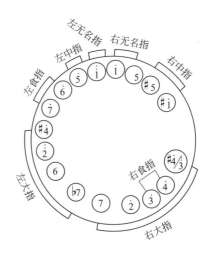

## 2. 21 簧笙音位指法图

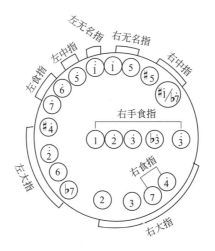

## 3. 24 簧笙音位指法图

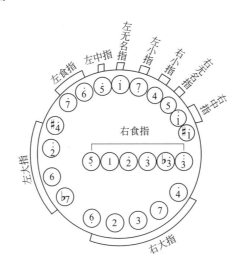

#### 4. 36 簧加键方笙音位指法图

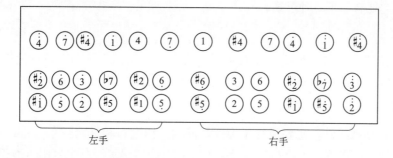

左手　　　　　　　　右手

## 五、演奏姿势和持笙方法

### 1. 笙的演奏姿势

笙的演奏姿势有两种，分别是立式和坐式。

（1）立式

立式演奏是在笙独奏或为其他管乐器等伴奏时较常采用的形式。当站立演奏时身体略向右侧，抬头挺胸，双脚自然分开，与肩同宽，两肩放平忌耸肩。目视前方，两臂抬起，左臂略高于右臂，双手捧住笙斗，全身自然放松，如下图所示。

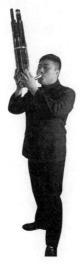

（2）坐式

坐式演奏比较适用于乐队合奏或小乐队伴奏，其上半身的要求与立式基本相同。坐下时不要坐满整个椅子，要坐在椅子 2/3 处。两腿自然分开，不要将一条腿搭在另一条腿上或两脚交叉等，这样既不好看，还是会影响小腹的动作和气息的畅通，如下图所示。

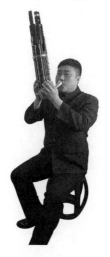

## 2. 持笙方法

目前持笙方法主要有以下三种形式。

### （1）河北持笙法

使用这种方法持笙，主要力量要放在右手上，将右手食指插入笙苗右侧的空隙，除了小指不用，其他各指均用于演奏。手指负担平均合理，这种持笙方法是目前比较常用的一种。

### （2）山西持笙法

这种方法亦称晋派持笙法，主要流行于山西、陕西、内蒙古和甘肃陇东一带。山西持笙法是将右手食指依附在第一根笙苗内侧，中指和无名指插入笙苗右侧的空隙，左手只用大拇指、食指和中指。

### （3）河南持笙法

这种持笙法主要用于方形笙，其主要特点是双手手掌部分将笙托住，两个食指分别插入两边空隙。

# 六、笙吹奏的呼吸方法及运用

气息的运用和方法对于吹管乐器来说是非常重要的部分。它是美化音色、控制强弱长短和技巧使用的基础。所谓管乐先练气，掌握好正确科学的呼吸用气方法是非常重要的。

## 1. 呼吸方法

笙吹奏的呼吸方法最科学的应该是腹式呼吸法。吸气时通过口腔将气吸入肺部，并且尽可能地扩张胸腔，同时使腹肌向外扩张，横膈膜下沉直到感觉腹部已充满气息（俗称气沉丹田）。呼气时腹部、腰部、胸部有控制地收缩，直到将气基本全部呼出（需留一点余气）。当需要急呼急吸时，可把气往上提，横膈膜和腹肌应加强运动和控制，以保证急呼急吸时气息的连贯和畅通。此时应保持身体放松，两肩不要上下抽动。这种呼吸方法的优点是呼吸量大，容易掌握，增加肺活量，且对身体无任何损伤。

## 2. 气息的运用

掌握了正确的呼吸方法后，还必须学会正确运用，这就是我们经常说的运气。根据乐曲的速度、力度、情绪和乐句的划分等要求，吸入适量的空气，以保证演奏技巧的良好发挥和乐曲的完美表达。吹奏时要严格按照乐曲的分句，或停止，或进行不间断的呼吸换气，万万不可随意呼吸。另外呼与吸的力度要均匀，始终保持呼吸的平稳和均衡。初学者要特别注意按照正确的方法练习，不要急于求成。在练习的过程中要注意首先让身体放松，双肩要保持平稳，呼吸时不要鼓腮，过程要自然。练习时可以先不拿乐器，将手放在腹部按要领慢慢来进行呼和吸，以便体会和检验自己的呼吸方法是否正确。

# 第二章

## 基础乐理学习与应用

笙入门基础教程

## 一、认识音符与休止符

### 1. 音的高低

在简谱体系中，音的相对高度是用七个阿拉伯数字来表示的，其读音应按照以下所对应的唱名来唱：

音符：　1　　2　　3　　4　　5　　6　　7

唱名：　do　re　mi　fa　sol　la　si

在音符上方加一个小圆点，即表示高八度演奏，如 $\dot{1}$；加两个小圆点则表示高两个八度演奏，以此类推。反之，在音符下方加一个小圆点，则表示低八度演奏，如 $\underset{.}{5}$；加两个小圆点则是低两个八度演奏，以此类推。

### 2. 音的长短

在简谱体系中，音符的长短是通过在音符后面或下面添加短横线来表示的。

在音符后面加几根短横线就表示将这个音符的时值延长几拍。如 1– 表示 do 需要演奏两拍，1 – – – 则表示 do 需要演奏四拍。

如果将音符时值减少，是在音符下方加短横线来表示的，每加一根短横线表示在其原始时值基础上缩短一半，如 1 为一拍，$\underline{1}$ 为半拍。

常用音符的时值对照如下表所示：

| 音符名称 | 音符写法 | 音符时值 |
| --- | --- | --- |
| 全音符 | 1 – – – | 4 拍 |
| 二分音符 | 1– | 2 拍 |
| 四分音符 | 1 | 1 拍 |
| 八分音符 | $\underline{1}$ | $\frac{1}{2}$ 拍 |
| 十六分音符 | $\underline{\underline{1}}$ | $\frac{1}{4}$ 拍 |

如果将音符延长一半，是在音符后面偏下位置加附点表示，即附点音符，如 1. 表示将 do 演奏一拍半的时值。

### 3. 休止符

在简谱体系中一般用 0 表示休止，一个 0 表示休止一拍。如果需要延长休止的时值，一般是增加 0 的个数，空几拍就用几个 0；如果需要缩短休止的时值，则是在 0 的下方加短横线来表示，如 $\underline{0}$ 表示休止半拍。

## 二、节拍与小节

### 1. 节拍

拍子，是音乐时值的基本单位，当我们用手从某个高度拍下去再抬起来，就形成了一拍。拍下去的是前半拍，抬起来的是后半拍。在一首乐曲中，拍子与拍子之间的速度和时间的间隔都是相等的，但每一个拍子的力度则是有强有弱，当强弱、轻重的交替具有某种规律时，就形成了节拍。如：

$\frac{2}{4}$ 拍是指以四分音符为一拍，每小节有两拍，其强弱变化规律是：强、弱；

$\frac{3}{4}$ 拍是指以四分音符为一拍，每小节有三拍，其强弱变化规律是：强、弱、弱；

$\frac{4}{4}$拍是指以四分音符为一拍，每小节有四拍，其强弱变化规律是：强、弱、次强、弱。

### 2. 小节与小节线

在音乐作品中，强拍和弱拍总是有规律地循环出现，从一个强拍到下一个强拍之间的部分叫作小节，而用来划分小节的短线叫作小节线，如下图所示。

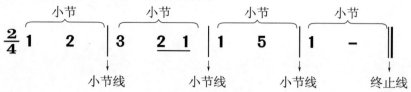

## 三、连线

乐谱中出现的连线一般可分为两种：一种是连音线，另一种是延音线。连音线一般用于两个或两个以上的不同音间，表示连音线中的多个音符需要演奏得圆滑、连贯（如下左图所示）；而延音线是用于两个相同音之间的连线，其作用就是将连线当中的多个音合并为一个音，其时值为连线中所有音的总和（如下右图所示）。

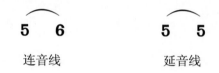

# 第三章

## 基础技法练习

第一节　基础音阶指法训练

第二节　和音训练

## 第一节　基础音阶指法训练

### 一、训练的目的和要求

（1）熟练掌握本调（D调）单音及音位排列。
（2）熟练运用正确的呼吸方法。
（3）训练时要注意演奏的姿势。
（4）以下的练习曲传统笙和键笙均可使用。

### 二、单音音阶练习

# 单音练习一

1=D  4/4

（吹）　　　　　　（吸）　　　　　　（吹）　　　　　　（吸）　　　　　　（吹）

5̣ － － － ｜ 6̣ － － － ｜ 7̣ － － － ｜ 1 － － － ｜ 2 － － － ｜

（吸）　　　　　　（同上）

3 － － － ｜ 4 － － － ｜ 5 － － － ｜ 6 － － － ｜ 7 － － － ｜

1̇ － － － ｜ 2̇ － － － ｜ 3̇ － － － ｜ 4̇ － － － ｜ 5̇ － － － ｜

6̇ － － － ｜ 7̇ － － － ｜ 1̈ － － － ｜ 2̈ － － － ｜ 3̈ － － － ｜

3̈ － － － ｜ 2̈ － － － ｜ 1̈ － － － ｜ 7̇ － － － ｜ 6̇ － － － ｜

5̇ － － － ｜ 4̇ － － － ｜ 3̇ － － － ｜ 2̇ － － － ｜ 1̇ － － － ｜

7 － － － ｜ 6 － － － ｜ 5 － － － ｜ 4 － － － ｜ 3 － － － ｜

2 － － － ｜ 1 － － － ｜ 7̣ － － － ｜ 6̣ － － － ｜ 5̣ － － － ‖

提示：演奏时速度不宜太快，注意呼吸平衡与均匀，另外一定要吹够规定的时值。

笙入门基础教程

# 单音练习二

1=D 4/4

（吹）　　　　　（吸）　　　　　（吹）　　　　　（吸）　　　　　（同上）

5̣ － 6̣ － | 7̣ － 1 － | 2 － 1 － | 7̣ － 6̣ － | 6̣ － 7̣ － |

1 － 2 － | 3 － 2 － | 1 － 7̣ － | 7̣ － 1 － | 2 － 3 － |

4 － 3 － | 2 － 1 － | 1 － 2 － | 3 － 4 － | 5 － 4 － |

3 － 2 － | 2 － 3 － | 4 － 5 － | 6 － 5 － | 4 － 3 － |

3 － 4 － | 5 － 6 － | 7 － 6 － | 5 － 4 － | 4 － 5 － |

6 － 7 － | 1̇ － 7 － | 6 － 5 － | 5 － 6 － | 7 － 1̇ － |

2̇ － 1̇ － | 7 － 6 － | 6 － 7 － | 1̇ － 2̇ － | 3̇ － 2̇ － |

1̇ － 7 － | 7 － 1̇ － | 2̇ － 3̇ － | 4̇ － 3̇ － | 2̇ － 1̇ － |

1̇ － 2̇ － | 3̇ － 4̇ － | 5̇ － 4̇ － | 3̇ － 2̇ － | 1̇ － － － ‖

提示：吹奏时要注意连音线内的单要演奏连贯，每小节在换音的同时需保证气息平稳，音色要统一。

12

第三章 基础技法练习

# 单音练习三

1=D 4/4

（吹） （吸） （吹） （吸） （同上）

5 - 6͡5 | 6 - 7͡6 | 7 - 1̇͡7 | 1̇ - 2̇͡1̇ | 2̇ - 3̇͡2̇ |

3̇ - 4̇͡3̇ | 4̇ - 5̇͡4̇ | 5̇ - 6̇͡5̇ | 6̇ - 7̇͡6̇ | 7̇ - 1̈͡7̇ |

1̈ - - - | 2̈͡1̈ 7̇ - | 1̈͡7̇ 6̇ - | 7̇͡6̇ 5̇ - | 6̇͡5̇ 4̇ - |

5̇͡4̇ 3̇ - | 4̇͡3̇ 2̇ - | 3̇͡2̇ 1̇ - | 2̇͡1̇ 7 - | 1̇͡7 6 - |

7͡6 5 - | 6͡5 4 - | 5͡4 3 - | 4͡3 2 - | 1 - - - ‖

提示：练习时要注意吹吸平均自然，换音时保证气息平稳。

# 单音练习四

1=D 4/4

慢板

5̣ 6̣ 7̣ 1 2 1 7̣ 6̣ | 5̣ 5 5̣ - | 6̣ 7̣ 1 2 3 2 1 7̣ | 6̣ 6 6̣ - |

7̣ 1 2 3 4 3 2 1 | 7̣ 7 7̣ - | 1 2 3 4 5 4 3 2 | 1 1̇ 1 - |

2 3 4 5 6 5 4 3 | 2 2̇ 2 - | 3 4 5 6 7 6 5 4 | 3 3̇ 3 - |

13

笙入门基础教程

4 5 6 7 i 7 6 5 | 4 4 4 - | 5 6 7 i 2 i 7 6 | 5 5 5 - |

6 7 i 2 3 2 i 7 | 6 6 6 - | 7 i 2 3 4 3 2 i | 7 7 7 - |

i 2 3 4 5 4 3 2 | i i i - | 2 3 4 5 6 5 4 3 | 2 2 2 - |

3 4 5 6 7 6 5 4 | 3 3 3 - | 3 2 i 7 6 7 i 2 | 3 3 3 - |

2 i 7 6 5 6 7 i | 2 2 2 - | i 7 6 5 4 5 6 7 | i i i - |

7 6 5 4 3 4 5 6 | 7 7 7 - | 6 5 4 3 2 3 4 5 | 6 6 6 - |

5 4 3 2 i 2 3 4 | 5 5 5 - | 4 3 2 i 7 i 2 3 | 4 4 4 - |

3 2 i 7 6 7 i 2 | 3 3 3 - | 2 i 7 6 5 6 7 i | 2 2 2 - |

i 7 6 5 4 5 6 7 | i i i - | 7 6 5 4 3 4 5 6 | 7 7 7 - | 6 5 4 3 2 3 4 5 |

6 6 6 - | 5 4 3 2 1 2 3 4 | 5 5 5 - | 4 3 2 1 7 1 2 3 | 1 5 1 - ‖

提示：练习时速度不宜快，练习中应注意换音流畅、手指放松。

# 单音练习五

1=D $\frac{4}{4}$

$\underset{\cdot}{5}$ 6  1 2 3  –  | $\underline{32}$ $\underline{16}$ $\underset{\cdot}{5}$  –  | $\underset{\cdot}{6}$ 1  2 3 5  –  | $\underline{53}$ $\underline{21}$ $\underset{\cdot}{6}$  –  | 1 2  3 5 6  –  |

6 5  $\underline{32}$ 1  –  | 2 3  5 6 $\dot{1}$  –  | $\dot{1}$ 6  5 3 2  –  | 3 5  6 $\dot{1}$ $\dot{2}$  –  | $\dot{2}$ $\dot{1}$  6 5 3  –  |

$\underset{\cdot}{5}$ 6  $\dot{1}$ $\dot{2}$ $\dot{3}$  –  | $\dot{3}$ $\dot{2}$  $\dot{1}$ 6 5  –  | $\underset{\cdot}{6}$ $\dot{1}$  2 3 5  –  | $\underline{53}$ $\underline{2}\dot{1}$ 6  –  | $\dot{1}$ 2  3 5 6  –  |

$\dot{6}$ $\dot{5}$  $\dot{3}$ $\dot{2}$ $\dot{1}$  –  | 2 3  5 6 $\dot{1}$  –  | $\dot{1}$ 6  5 3 2  –  | $\dot{3}$ $\dot{5}$  6 $\dot{1}$ 2  –  | $\dot{2}$ $\dot{1}$  6 5 3  –  |

$\dot{5}$ 6  $\dot{1}$ $\dot{2}$ $\dot{3}$  –  | $\dot{3}$ $\dot{2}$  $\dot{1}$ 6 5  –  | $\dot{3}$ $\dot{2}$  $\dot{1}$ 6 5  –  | $\dot{5}$ 6  $\dot{1}$ 2 3  –  | $\dot{2}$ $\dot{1}$  6 5 3  –  |

$\underline{35}$ 6 $\dot{1}$ 2  –  | $\dot{2}$ $\dot{1}$  6 5 $\dot{3}$  –  | $\underline{35}$ 6 $\dot{1}$ 2  –  | $\dot{1}$ 6  5 3 2  –  | $\dot{2}$ 3  5 6 $\dot{1}$  –  |

$\underset{\cdot}{6}$ 5  $\underline{32}$ $\dot{1}$  –  | 1 2  3 5 6  –  | $\underline{53}$ $\underline{21}$ 6  –  | $\underset{\cdot}{6}$ $\dot{1}$  2 3 5  –  | $\underline{32}$ $\dot{1}$ 6 5  –  |

$\underset{\cdot}{5}$ 6  $\dot{1}$ 2 $\dot{3}$  –  | $\dot{2}$ $\dot{1}$  6 5 3  –  | $\underline{35}$ 6 $\dot{1}$ 2  –  | $\dot{1}$ 6  5 3 2  –  |

$\underline{2}3$  5 6 $\dot{1}$  –  | 6 5  $\underline{32}$ 1  –  | 1 2  3 5 6  –  | $\underline{53}$ $\underline{21}$ $\underset{\cdot}{6}$  –  |

$\underset{\cdot}{6}$ 1  2 3 5  –  | $\underline{32}$ $\underline{16}$ $\underset{\cdot}{5}$  –  | $\underset{\cdot}{5}$ $\underset{\cdot}{6}$  1 2 3  –  | 2 1  $\underset{\cdot}{6}$ $\underset{\cdot}{5}$ 1  –  ‖

提示：注意气息平稳，换音流畅，不宜太快，吹够时值。

笙入门基础教程

三、吹奏小乐曲

# 雪绒花

1=D $\frac{3}{4}$

理查德·罗杰斯 曲

```
3  -  5 | 2̇  -  - | 1̇  -  5 | 4  -  - | 3  -  3 |

3  4  5 | 6  -  - | 5  -  - | 3  -  5 | 2̇  -  - |

1̇  -  5 | 4  -  - | 3  -  5 | 5  6  7 | 1̇  -  - |

1̇  -  - | 2̇  -  5 5 | 7  6  5 | 3  -  5 | 1̇  -  - |

6  -  1̇ | 2̇  -  1̇ | 7  -  - | 5  -  - | 3  -  5 | 2̇  -  - |

1̇  -  5 | 4  -  - | 3  -  5 | 5  6  7 | 1̇  -  - | 1̇  -  - ‖
```

提示：注意气息稳定，$\frac{3}{4}$拍的节奏要准确。

# 摇篮曲

1=D $\frac{4}{4}$

东北民歌
郑建春 整理创作
高 茹 二度创作

```
1  1  1. 6̣ | 5̣  1  1  - | 5  6 1̇  6 5 3 | 5  3 2 2  - |

2  5  5. 3 | 2  3 2 1  - | 1 6̣  3 3  2 1 6̣ | 5̣  -  5̣  - |
```

第三章　基础技法练习

$\underline{6}\ \dot{1}\ \underline{\dot{5}\ \dot{6}}\ \dot{1}.\ \ \underline{\dot{2}}\ |\ \underline{\dot{3}\ \dot{2}}\ \underline{\dot{1}\ \dot{2}}\ \dot{5}.\ \ \underline{\dot{3}}\ |\ \dot{2}\ \dot{3}\ \dot{3}\ \underline{\dot{5}\ \dot{6}}\ |\ \dot{2}\ \dot{7}\ \dot{6}\ -\ |$

$\underline{6\ 5}\ \underline{3\ 5}\ 6\ -\ |\ \underline{6\ 5}\ \underline{3\ 6}\ 5\ -\ |\ \dot{3}.\ \underline{\dot{5}}\ \underline{\dot{3}\ \dot{2}}\ \underline{\dot{1}\ \dot{6}}\ \underline{\dot{1}\ \dot{6}}\ |\ \dot{5}\ \underline{\dot{3}\ \dot{2}}\ \underline{\dot{2}\ \dot{1}}\ \dot{6}\ |\ \dot{5}\ -\ -\ -\ \|$

提示：注意吹吸均匀，手指换音要流畅。

# 渔 光 曲

1=D $\frac{4}{4}$

任　光　曲

$1\ -\ -\ \underline{5}\ |\ 2\ -\ -\ \underline{5}\ |\ 5\ -\ -\ 3\ |\ 2\ -\ -\ -\ |\ 3\ -\ -\ 2\ |$

$\underline{6}\ -\ -\ 2\ |\ 1\ -\ -\ \underline{6}\ |\ \underline{5}\ -\ -\ -\ |\ \underline{6}\ -\ -\ \underline{5}\ |\ 1\ -\ -\ \underline{6}\ |$

$5\ -\ -\ \underline{3\ 5}\ |\ 6\ -\ -\ -\ |\ 5\ -\ -\ 3\ |\ 6\ -\ -\ 3\ |\ 2\ -\ -\ 5\ |$

$1\ -\ -\ 0\ |\ \dot{1}\ -\ -\ 5\ |\ \dot{2}\ -\ -\ 5\ |\ \dot{5}\ -\ -\ \dot{3}\ |\ \dot{2}\ -\ -\ -\ |$

$\dot{3}\ -\ -\ \dot{2}\ |\ \dot{6}\ -\ -\ \dot{2}\ |\ \dot{1}\ -\ -\ \dot{6}\ |\ \dot{5}\ -\ -\ -\ |\ \dot{6}\ -\ -\ \dot{5}\ |\ \dot{1}\ -\ -\ \dot{6}\ |$

$\dot{5}\ -\ -\ \underline{\dot{3}\ \dot{5}}\ |\ \dot{6}\ -\ -\ -\ |\ \dot{5}\ -\ -\ \dot{3}\ |\ \dot{6}\ -\ -\ \dot{3}\ |\ \dot{2}\ -\ -\ \dot{5}\ |\ \dot{1}\ -\ -\ -\ \|$

提示：演奏时注意每小节中的三拍音符一定要吹够时值，注意歌曲演奏要流畅舒缓。

17

笙入门基础教程

# 十送红军

1=D 2/4

慢板

江西民歌
朱正本 收集整理

```
5 5 6165 | 350 | 1 12 3231 | 2 - | 1 12 323 |
```

```
2 3 0 | 6 56 76 | 5 - | 5 56 1 3 | 2 1 0 |
```

```
5 665 | 3 - | 1 1 23 | 2. 3 535 | 2 21 6561 | 2 - |
```

```
1 1 23 | 5 653 | 1 16 5356 | 1 - | 1 12 323 | 2 30 |
```

渐慢

```
6 56 76 | 5 - | 1 16 12 | 323 0 | 6156 76 | 5 - ‖
```

提示：演奏时十六分音符 ×××× 要流畅且连贯，乐曲不宜太快，旋律演奏要富有感情，具有歌唱性。

# 送别

——影片《怒潮》插曲

1=D 4/4

慢板 ♩=48

巩志伟 曲

```
1 21 6 5 5.  3 | 5 1 6532 - | 5 35 6 53 5 2 2 17 |
```

```
6 56 7 6 5  - | 1 1 65 323 5 | 1 76 5 35 6. 56 |
```

```
1 61 5 1 1  6 532 | 6 56 3 2 1.  2 3 |
```

```
5 6 1 2 1 765 3 | 2 35 76 5.  6 | 3 56 321 1 - ‖
```

18

第三章　基础技法练习

# 美丽的草原我的家

1=D  2/4

阿拉腾奥勒　曲

中速 ♩=66

提示：注意气息通顺、吹吸平衡。旋律要流畅，富有歌唱性。另外注意连线的演奏要准确。

19

# 梁　祝

（片段）

1=D 4/4

何占豪、陈钢 曲

提示：注意附点音符的节奏要准确。

# 北京的金山上

1=D 4/4

西藏民歌
马　倬 编曲

提示：这首西藏民歌在吹奏时要注意倚音的正确运用。

# 牧羊姑娘

1=D 2/4

金 砂 曲

中速 优美地

提示：注重十六分附点节奏的练习，做到手指灵活、节奏准确。

# 紫竹调

1=D 2/4

江苏民歌

较快的中板 欢乐地

6· 1 5 3 | 6· 1 5 3 | 2· 3 2 1 6 | 1· 0 | 3 1 6 5 | 3· 5 6 5 6 |

5· 0 | 3 5 5· 6 | 5· 0 | 1 6 5 3 5 6 | 5· 0 | 5 5 1 |

6 5 3 | 5 2 3 5 | 1 — | 1· 6 5 3 | 2 3 2 1 2 | 3 5 5 6 |

1· 2 7 6 5 | 6 — | 1· 6 5 3 | 2 3 2 1 2 | 3 5 5 6 | 1· 2 7 6 5 |

6 — | 6· 1 5 3 | 6· 1 5 3 | 2· 3 2 1 6 | 1· 0 | 3 1 6 5 |

3· 5 6 5 6 | 5· 0 | 3 5 5 6 | 5 — | 1 6 5 3 5 6 | 5· 0 |

5 5 1 | 6 5 3 | 5 2 3 5 | 1· 0 | 1· 6 5 3 | 2 3 2 1 2 |

3 5 5 6 | 1· 2 7 6 5 | 6 — | 1· 6 5 3 | 2 3 2 1 2 | 3 5 5 6 |

1· 2 7 6 5 | 6 — | 6 5 6 1 5 6 5 3 | 6 5 6 1 5 6 5 3 | 2 3 5 1 6 5 3 2 |

22

第三章　基础技法练习

1. 2 | 3165 3165 | 3235 6561 | 5. 6 | 3535 6561 | 5. 6 |

1265 3561 | 5. 6 | 5351 6561 | 6165 3532 | 5235 6532 |

1. 2 | 1216 5653 | 23212 | 3516 5653 | 1276 5653 |

5356 5653 | 1216 5653 | 23212 | 3516 5653 | 1612 765 |

6 - | 6. 1 5 3 | 6. 1 5 3 | 2. 3 216 | 1. 0 3 1 65 |

3. 5 656 | 5. 0 | 35 656 | 5. 0 | 1 65 356 | 5. 0 |

535 1 6 53 | 52 35 1. 0 | 1. 653 | 23212 | 35 56 |

渐慢

1. 2765 | 6 - | 1. 653 | 23212 | 35 56 | 1. 2765 | 6 - ‖

提示：乐曲难点是十六分音符段落，要求气息和手指紧密结合。节奏要准确，可先慢练，再逐渐加快。

笙入门基础教程

## 第二节　和音训练

### 一、和音技法讲解

和音是笙在演奏中比较常用的一种演奏形式，同时它也是笙这件乐器的魅力所在。和音的具体演奏方法是"五八度"和音，即指在旋律音的上方加五度、八度音组成。高音区由于乐器本身音域的限制，一般高音旋律音会在其下方加四度音构成和音。以上是和音演奏的基本配置原则。

随着演奏水平的提高，在演奏和音时还可根据所演奏乐曲所要表达的情绪在传统和音基础上不断往上或向下叠加，如演奏七和弦、九和弦等和音来表达乐曲。总之，正所谓"熟能生巧"，只有通过不断刻苦努力的训练，才能将和音运用得"随心所欲，丰富多彩"。

### 二、和音练习

# 和 音 练 习 一
（加上五度音）

1=D 4/4

提示：以上是加上五度音的搭配方法，应反复练习。

# 和音练习二
### （加下四度音）

1=D  4/4

$$\frac{\dot1}{5}\ -\ -\ -\ \Big|\ \frac{\dot2}{6}\ -\ -\ -\ \Big|\ \frac{\dot3}{7}\ -\ -\ -\ \Big|\ \frac{\dot4}{\dot1}\ -\ -\ -\ \Big|\ \frac{\dot5}{\dot2}\ -\ -\ -\ \Big|$$

$$\frac{\dot6}{3}\ -\ -\ -\ \Big|\ \frac{\ddot1}{\dot5}\ -\ -\ -\ \Big|\ \frac{\ddot2}{\dot6}\ -\ -\ -\ \Big|\ \frac{\ddot3}{\dot7}\ -\ -\ -\ \Big|\ \frac{\ddot3}{\dot7}\ -\ -\ -\ \Big|$$

$$\frac{\ddot2}{\dot6}\ -\ -\ -\ \Big|\ \frac{\ddot1}{\dot5}\ -\ -\ -\ \Big|\ \frac{\dot6}{3}\ -\ -\ -\ \Big|\ \frac{\dot5}{\dot2}\ -\ -\ -\ \Big|$$

$$\frac{\dot4}{1}\ -\ -\ -\ \Big|\ \frac{\dot3}{7}\ -\ -\ -\ \Big|\ \frac{\dot2}{6}\ -\ -\ -\ \Big|\ \frac{\dot1}{5}\ -\ -\ -\ \Big\|$$

提示：加下四度音多是高音区使用，应反复练习。

# 和音练习三
### （上五下四组合）

1=D  4/4

$$\frac{2}{\underset{.}{5}}\ -\ -\ -\ \Big|\ \frac{3}{\underset{.}{6}}\ -\ -\ -\ \Big|\ \frac{{}^{\#}4}{\underset{.}{7}}\ -\ -\ -\ \Big|\ \frac{5}{1}\ -\ -\ -\ \Big|\ \frac{6}{2}\ -\ -\ -\ \Big|$$

$$\frac{7}{3}\ -\ -\ -\ \Big|\ \frac{\dot1}{4}\ -\ -\ -\ \Big|\ \frac{\dot2}{5}\ -\ -\ -\ \Big|\ \frac{\dot3}{6}\ -\ -\ -\ \Big|\ \frac{{}^{\#}\dot4}{7}\ -\ -\ -\ \Big|$$

$$\frac{\dot1}{5}\ -\ -\ -\ \Big|\ \frac{\dot2}{6}\ -\ -\ -\ \Big|\ \frac{\dot3}{7}\ -\ -\ -\ \Big|\ \frac{\dot4}{\dot1}\ -\ -\ -\ \Big|\ \frac{\dot5}{\dot2}\ -\ -\ -\ \Big|$$

$$\frac{\dot6}{3}\ -\ -\ -\ \Big|\ \frac{\dot7}{{}^{\#}4}\ -\ -\ -\ \Big|\ \frac{\ddot1}{\dot5}\ -\ -\ -\ \Big|\ \frac{\ddot2}{\dot6}\ -\ -\ -\ \Big|\ \frac{\ddot3}{\dot7}\ -\ -\ -\ \Big\|$$

提示：这是上五和下四混搭组合形式，应反复练习。

## 三、吹奏小乐曲

# 彩云追月

任　光　整理重编

1=D　4/4

中速

提示：演奏时注意和音搭配准确、气息均匀。

# 苏武牧羊

1=D 2/4　　　　　　　　　　　　　　　　　　　　　　　　古曲

慢

提示：本首练习中的和音大部分是由下加四度构成，个别音采用上加五度构成。大家应反复练习并熟练掌握，将和音牢记于心。

# 八月桂花遍地开

1=D 2/4　　　　　　　　　　　　　　　　　　　　　　四川民歌

中速稍快

提示：演奏此曲时和音要流畅，换音时不能有任何停顿。

# 绣 金 匾

1=D 4/4

中速 赞颂地

陕北民歌

# 纺 织 姑 娘

1=D 6/8

俄罗斯民歌

提示：此曲演奏时要注意6/8拍的节奏型，同时注意呼吸要平稳。

第三章　基础技法练习

# 牧 羊 曲

1=D $\frac{4}{4}$ $\frac{2}{4}$

王立平　曲

提示：这是电影《少林寺》中的插曲，乐曲优美，旋律流畅，故演奏时要悠扬和流畅。

笙入门基础教程

# 春江花月夜

1=D 2/4

古曲

提示：这是一首古曲，曲风典雅，颇具中国风景画的特色。演奏时气息舒缓、通畅，速度不宜快。

## 欢 乐 颂
（五八度混合和音）

1=D　4/4　　　　　　　　　　　　　　　　　　　　贝多芬　曲

提示：五度加八度的和音也是较常用的一种传统和音形式，多用于乐曲的高潮段落，表现雄壮、宽广或威武的情绪，特点是音响丰满、音色较浑厚。

## 摇 篮 曲
（三度和音）

1=D　4/4　　　　　　　　　　　　　　　　　　　　舒伯特　曲

慢速

提示：三度和音具有鲜明的特点，其和声效果听起来比较清新和亲切。

笙入门基础教程

# 西藏舞曲

藏族民歌

1=D 4/4

$$\overset{.}{7} \quad \overset{.}{7} \quad |\; \overset{.}{7} \; \overset{6}{6} \; \overset{7}{7} \; \overset{3}{3} \overset{5}{2} \overset{2}{3} \; \overset{7}{7} \; |\; \overset{3}{6} \quad \overset{3}{6} \; \overset{2}{5} \overset{3}{6} \; |\; \overset{2}{5} \; \overset{7}{2} \overset{6}{1} \overset{7}{6} \; \overset{6}{2} \overset{5}{1} \overset{3}{6} \overset{2}{5} \; |\; \overset{3}{6} \quad \overset{3}{6} \; \overset{5}{6} \overset{6}{1} \overset{7}{2} \overset{3}{3} \; |$$

$$\overset{2}{5} \overset{7}{3} \overset{6}{2} \overset{7}{3} \; \overset{6}{2} \overset{5}{1} \overset{3}{6} \overset{2}{5} \; |\; \overset{3}{6} \quad \overset{3}{6} \quad 0 \; :\| \overset{3}{6} \overset{5}{1} \overset{6}{2} \overset{7}{3} \; \overset{2}{5} \overset{7}{3} \overset{6}{2} \overset{7}{3} \; |\; \overset{6}{2} \overset{5}{1} \overset{3}{6} \overset{2}{5} \; |\; \overset{3}{6} \quad - \quad \|$$

提示：演奏乐曲时注意气息与手指的密切配合，还要注意节奏。

# 阿 细 跳 月

1=D  $\frac{5}{4}$  $\frac{4}{4}$

彝族民歌

$$( \overset{\overset{.}{2}}{5} \; \overset{7}{3} \overset{5}{1} \; 0 \; \overset{\overset{.}{2}}{5} \overset{5}{1} \; \overset{5}{1} \; 0 \; |\; \overset{\overset{.}{2}}{5} \; \overset{7}{3} \overset{5}{1} \; 0 \; \overset{\overset{.}{2}}{5} \overset{5}{1} \; \overset{5}{1} \; 0 ) \; \|: \frac{5}{4} \; \overset{\overset{.}{2}}{5} \overset{5}{1} \; \overset{7}{3} \overset{5}{1} \; \overset{7}{3} \; \overset{2}{5} \overset{6}{2} \; \overset{5}{1} \; 0 \; |$$

$$\overset{\overset{.}{2}}{5} \overset{2}{5} \; \overset{7}{3} \overset{5}{1} \; \overset{7}{3} \; \overset{2}{5} \overset{6}{2} \; \overset{5}{1} \; 0 \; |\; \overset{2}{5} \overset{5}{1} \; \overset{3}{6} \overset{5}{1} \; \overset{7}{3} \; \overset{2}{5} \overset{6}{2} \; \overset{5}{1} \; 0 \; |\; \overset{\overset{.}{2}}{5} \overset{2}{5} \; \overset{7}{3} \overset{5}{1} \; \overset{7}{3} \; \overset{2}{5} \overset{6}{2} \; \overset{5}{1} \; 0 \; :\|$$

$$\overset{\overset{.}{2}}{5} \; \overset{3}{6} \overset{5}{1} \; 0 \; 0 \; \overset{\overset{.}{2}}{5} \; \overset{5}{1} \; 0 \; |\; \overset{\overset{.}{2}}{5} \; \overset{3}{6} \overset{5}{1} \; 0 \; 0 \; \overset{\overset{.}{2}}{5} \; \overset{5}{1} \; 0 \; \|: \frac{5}{4} \; \overset{\overset{.}{2}}{5} \overset{5}{1} \; \overset{7}{3} \overset{5}{1} \; \overset{7}{3} \; \overset{2}{5} \overset{6}{2} \; \overset{5}{1} \; 0 \; |$$

$$\overset{\overset{.}{2}}{5} \overset{2}{5} \; \overset{7}{3} \overset{5}{1} \; \overset{7}{3} \; \overset{2}{5} \overset{6}{2} \; \overset{5}{1} \; 0 \; |\; \overset{2}{5} \overset{5}{1} \; \overset{3}{6} \overset{5}{1} \; \overset{7}{3} \; \overset{2}{5} \overset{6}{2} \; \overset{5}{1} \; |\; \overset{\overset{.}{2}}{5} \overset{2}{5} \; \overset{7}{3} \overset{3}{1} \; \overset{7}{3} \; \overset{2}{5} \overset{6}{2} \; \overset{5}{1} \; 0 \; :\|$$

$$\frac{4}{4} ( \overset{2}{5} \overset{5}{1} \; \overset{3}{6} \overset{5}{1} \; \overset{5}{1} \overset{2}{5} \; \overset{5}{1} \; 0 \; |\; \overset{2}{5} \overset{5}{1} \; \overset{3}{6} \overset{5}{1} \; \overset{5}{1} \overset{2}{5} \; \overset{5}{1} \; 0 ) \; \|: \frac{5}{4} \; \overset{\overset{.}{2}}{5} \overset{5}{1} \; \overset{7}{3} \overset{5}{1} \; \overset{7}{3} \; \overset{2}{5} \overset{6}{2} \; \overset{5}{1} \; |$$

$$\overset{\overset{.}{2}}{5} \overset{2}{5} \; \overset{7}{3} \overset{5}{1} \; \overset{7}{3} \; \overset{2}{5} \overset{6}{2} \; \overset{5}{1} \cdot 0 \; |\; \overset{2}{5} \overset{5}{1} \; \overset{3}{6} \overset{5}{1} \; \overset{7}{3} \; \overset{2}{5} \overset{6}{2} \; \overset{5}{1} \; 0 \; |\; \overset{\overset{.}{2}}{5} \overset{2}{5} \; \overset{7}{3} \overset{5}{1} \; \overset{7}{3} \; \overset{2}{5} \overset{6}{2} \; \overset{5}{1} \; 0 \; :\|$$

提示：此曲活泼、欢快，故演奏需流畅、轻快。

# 第四章

## 吹奏技巧训练

第一节　吐音部分

第二节　颤音训练

第三节　呼舌训练

第四节　花舌训练

第五节　碎吐训练

第六节　锯气与呼打训练

第七节　滑音训练

第八节　打音训练

第九节　历音训练

第十节　颤指训练

第十一节　笙的转调

## 第一节  吐音部分

### 一、单吐

单吐是笙演奏中常用技巧之一，也是其他各种吐音的基础。

其演奏方法是将舌尖顶在上牙根部，发出"吐"或"头"的声音。相对于吹气，吸气的吐音较难掌握。故在练习时，首先要保证吹气时动作要领正确，吸气则要向吹气学习，怎么吹就怎么吸。

单吐在实际演奏中，根据乐曲表现的需要，在强弱力度上会有所变化。强奏时舌头的吐音弹力要加大，同时气息要加强，舌尖的位置在上下牙间；反之，弱奏时，吐音的弹力要减少，气息也要相应减弱，舌尖的位置靠上，大概位置在上牙床至上腭。吐音的演奏记号为"T"。

#### 1. 吐音基础练习

<h2 style="text-align:center">单吐练习一</h2>

1=D  2/4

（和音演奏）

（吹）　　　（吸）　　　（吹）　　　（吸）　　　（同上）

T T　T T｜T T　T T｜T T　T T｜T T　T T｜
1 1　1 1｜1 1　1 1｜2 2　2 2｜2 2　2 2｜3 3　3 3｜3 3　3 3｜

4 4　4 4｜4 4　4 4｜5 5　5 5｜5 5　5 5｜6 6　6 6｜6 6　6 6｜

7 7　7 7｜7 7　7 7｜i i　i i｜i i　i i｜2 2　2 2｜2 2　2 2｜

3 3　3 3｜3 3　3 3｜4 4　4 4｜4 4　4 4｜5 5　5 5｜5 5　5 5｜

6 6　6 6｜6 6　6 6｜i i　i i｜i i　i i‖: 6 6　6 6 :｜

‖: 5 5　5 5 :‖: 4 4　4 4 :‖: 3 3　3 3 :‖: 2 2　2 2 :｜

‖: i i　i i :‖: 7 7　7 7 :‖: 6 6　6 6 :‖: 5 5　5 5 :‖: 4 4　4 4 :｜

‖: 3 3　3 3 :‖: 2 2　2 2 :‖: 1 1　1 1 :｜1　－ ‖

提示：此练习要求用上加五度和音来演奏。吐音要短促，有弹性。一开始要放慢速度练习，体会舌头的弹力。

35

笙入门基础教程

# 单吐练习二

1=D  2/4

（和音演奏）

T T  T T | T T  T T | T T  T T | T T  T T | T T  T T | T T  T T
1 1  2 2 | 3 3  1 1 | 2 2  3 3 | 4 4  2 0 | 3 3  4 4 | 5 5  3 3 |

（同上）

4 4  5 5 | 6 6  4 0 | 5 5  6 6 | 7 7  5 5 | 6 6  7 7 | i i  6 0 |

7 7  i i | 2̇ 2̇  7 7 | i i  2̇ 2̇ | 3̇ 3̇  i 0 | 2̇ 2̇  3̇ 3̇ | 4̇ 4̇  2̇ 2̇ |

3̇ 3̇  4̇ 4̇ | 5̇ 5̇  3̇ 0 | 4̇ 4̇  5̇ 5̇ | 6̇ 6̇  4̇ 4̇ | 5̇ 5̇  6̇ 6̇ | 4̇ 0 0 |

6̇ 6̇  5̇ 5̇ | 4̇ 4̇  6̇ 6̇ | 5̇ 5̇  4̇ 4̇ | 3̇ 0 0 | 5̇ 5̇  4̇ 4̇ | 3̇ 3̇  5̇ 5̇ |

4̇ 4̇  3̇ 3̇ | 2̇ 0 0 | 4̇ 4̇  3̇ 3̇ | 2̇ 2̇  4̇ 4̇ | 3̇ 3̇  2̇ 2̇ | i 0 0 |

3̇ 3̇  2̇ 2̇ | i i  3̇ 3̇ | 2̇ 2̇  i i | 7 0 0 | 2̇ 2̇  i i | 7 7  2̇ 2̇ | i i  7 7 |

6 0 0 | i i  7 7 | 6 6  i i | 7 7  6 6 | 5 0 0 | 7 7  6 6 | 5 5  7 7 |

6 6  5 5 | 4 0 0 | 6 6  5 5 | 4 4  6 6 | 5 5  4 4 | 3 0 0 | 5 5  4 4 |

3 3  5 5 | 4 4  3 3 | 2 0 0 | 4 4  3 3 | 2 2  4 4 | 3 3  2 2 | 1 0 0 ‖

提示：演奏时不宜太快，每个单吐都要短促且有弹性，边吹边体会舌头的位置和音色。

## 2. 吹奏小乐曲

# 黄水谣

1=D 2/4

（和音演奏）

冼星海 曲

# 满江红

1=D 4/4

中速（和音演奏）

古曲

提示：演奏时注意××吐音加连线在实际的演奏中发"吐呜"音。

# 黄鹤的故事

1=D 4/4

许国屏 曲

慢（和音演奏）

提示：注意 X· X 节奏型的演奏，发音类似"吐·呜"。

## 3. 单吐进阶练习

# 单吐练习三

1=D 2/4

提示：演奏时用单音或和音均可，吹奏时不宜太快，要求单吐干净短促，练习中边吹边体会舌头的位置和吐音的感觉。

笙入门基础教程

# 灵巧的单吐

1=D 2/4

稍快
（单）

$\overset{3}{\overbrace{5\ 5\ 5}}\ \overset{3}{\overbrace{5\ 4\ 3}}\ |\ \overset{3}{\overbrace{2\ 2\ 2}}\ \overset{3}{\overbrace{5\ 6\ 7}}\ |\ \overset{3}{\overbrace{\dot1\ \dot1\ \dot1}}\ \overset{3}{\overbrace{\dot1\ 3\ 6}}\ |\ \overset{3}{\overbrace{5\ 4\ 3}}\ \overset{·}{2}\ 0\ |\ \overset{3}{\overbrace{5\ 5\ 5}}\ \overset{3}{\overbrace{5\ 3\ \dot1}}\ |$

$\overset{3}{\overbrace{\dot2\ \dot2\ \dot2}}\ \overset{3}{\overbrace{\dot2\ 7\ 5}}\ |\ \overset{3}{\overbrace{\dot1\ \dot1\ \dot1}}\ \overset{3}{\overbrace{\dot1\ 3\ 5}}\ |\ \overset{3}{\overbrace{\dot2\ 3\ \dot2}}\ \overset{·}{\dot1}\ 0\ |\ \overset{3}{\overbrace{6\ 6\ 6}}\ \overset{3}{\overbrace{6\ 7\ \dot1}}\ |\ \overset{3}{\overbrace{5\ 5\ 5}}\ \overset{3}{\overbrace{5\ 4\ 3}}\ |$

$\overset{3}{\overbrace{\dot2\ \dot2\ \dot2}}\ \overset{3}{\overbrace{\dot2\ 3\ 4}}\ |\ \overset{3}{\overbrace{5\ 7\ 6}}\ \overset{·}{5}\ 0\ |\ \overset{3}{\overbrace{6\ 6\ 6}}\ \overset{3}{\overbrace{6\ 7\ \dot1}}\ |\ \overset{3}{\overbrace{5\ 5\ 5}}\ \overset{3}{\overbrace{5\ 4\ 3}}\ |\ \overset{3}{\overbrace{\dot2\ \dot2\ \dot2}}\ \overset{3}{\overbrace{5\ 6\ 7}}\ |$

$\overset{3}{\overbrace{\dot1\ 3\ 5}}\ \overset{·}{\dot1}\ 0\ |\ \overset{3}{\overbrace{\dot4\ \dot4\ \dot4}}\ \overset{3}{\overbrace{\dot4\ \dot1\ 6}}\ |\ \overset{3}{\overbrace{\dot1\ 4\ 6}}\ \overset{3}{\overbrace{\dot1\ 6\ 4}}\ |\ \overset{3}{\overbrace{5\ 5\ 5}}\ \overset{3}{\overbrace{5\ 3\ \dot1}}\ |\ \overset{3}{\overbrace{5\ 7\ \dot2}}\ \overset{·}{5}\ 0\ |\ \overset{3}{\overbrace{\dot4\ \dot4\ \dot4}}\ \overset{3}{\overbrace{\dot4\ \dot1\ 6}}\ |$

$\overset{3}{\overbrace{\dot1\ 4\ 6}}\ \overset{3}{\overbrace{\dot1\ 7\ 6}}\ |\ \overset{3}{\overbrace{5\ 5\ 5}}\ \overset{3}{\overbrace{5\ 6\ 7}}\ |\ \overset{3}{\overbrace{\dot1\ 3\ 5}}\ \overset{·}{\dot1}\ 0\ |\ \overset{3}{\overbrace{5\ 5\ 5}}\ \overset{3}{\overbrace{5\ 4\ 3}}\ |\ \overset{3}{\overbrace{\dot2\ \dot2\ \dot2}}\ \overset{3}{\overbrace{5\ 6\ 7}}\ |\ \overset{3}{\overbrace{\dot1\ \dot1\ \dot1}}\ \overset{3}{\overbrace{\dot1\ 3\ 6}}\ |$

$\overset{3}{\overbrace{5\ 4\ 3}}\ \overset{·}{2}\ 0\ |\ \overset{3}{\overbrace{5\ 5\ 5}}\ \overset{3}{\overbrace{5\ 4\ 3}}\ |\ \overset{3}{\overbrace{6\ 6\ 6}}\ \overset{3}{\overbrace{6\ 5\ 4}}\ |\ \overset{3}{\overbrace{7\ 6\ 5}}\ \overset{3}{\overbrace{4\ 3\ 2}}\ |\ \overset{3}{\overbrace{\dot1\ 3\ 5}}\ \overset{·}{\dot1}\ 0\ \|$

提示：单吐要干净、清楚，手指换音要迅速。

## 二、双吐

双吐由单吐升级发展而来，同样是笙演奏中最基本也是最重要的一种技巧。演奏时，舌尖顶在上牙与上牙床之间，通过气流的冲击，舌尖快速收回口腔发出"突"的声音，然后舌根紧接着发出"库"的声音。舌尖与舌根连续快速交替动作，进而发出"突库突库"的声音，即是双吐。吸气时和吹气一样，也发出"突库突库"的声音，练习时，要注意力度均匀、节奏准确。双吐的演奏符号为"TKTK"。

40

# 双吐练习一

1=D $\frac{2}{4}$

（和）

TKTK TKTK TKTK T （同上）

1111 1111 | 1111 10 | 2222 2222 | 2222 20 | 3333 3333 | 3333 30 |

4444 4444 | 4444 40 | 5555 5555 | 5555 50 | 6666 6666 | 6666 60 |

7777 7777 | 7777 70 | 1̇1̇1̇1̇ 1̇1̇1̇1̇ | 1̇1̇1̇1̇ 1̇0 | 2̇2̇2̇2̇ 2̇2̇2̇2̇ | 2̇2̇2̇2̇ 2̇0 |

3̇3̇3̇3̇ 3̇3̇3̇3̇ | 3̇3̇3̇3̇ 3̇0 | 4̇4̇4̇4̇ 4̇4̇4̇4̇ | 4̇4̇4̇4̇ 4̇0 | 5̇5̇5̇5̇ 5̇5̇5̇5̇ | 5̇5̇5̇5̇ 5̇0 |

6̇6̇6̇6̇ 6̇6̇6̇6̇ | 6̇6̇6̇6̇ 6̇0 | 7̇7̇7̇7̇ 7̇7̇7̇7̇ | 7̇7̇7̇7̇ 7̇0 | 1̈1̈1̈1̈ 1̈1̈1̈1̈ | 1̈1̈1̈1̈ 1̈0 |

1̈1̈1̈1̈ 1̈1̈1̈1̈ | 1̈1̈1̈1̈ 1̈0 | 7̇7̇7̇7̇ 7̇7̇7̇7̇ | 7̇7̇7̇7̇ 7̇0 | 6̇6̇6̇6̇ 6̇6̇6̇6̇ | 6̇6̇6̇6̇ 6̇0 |

5̇5̇5̇5̇ 5̇5̇5̇5̇ | 5̇5̇5̇5̇ 5̇0 | 4̇4̇4̇4̇ 4̇4̇4̇4̇ | 4̇4̇4̇4̇ 4̇0 | 3̇3̇3̇3̇ 3̇3̇3̇3̇ | 3̇3̇3̇3̇ 3̇0 |

2̇2̇2̇2̇ 2̇2̇2̇2̇ | 2̇2̇2̇2̇ 2̇0 | 1̇1̇1̇1̇ 1̇1̇1̇1̇ | 1̇1̇1̇1̇ 1̇0 | 7777 7777 | 7777 70 |

6666 6666 | 6666 60 | 5555 5555 | 5555 50 | 4444 4444 | 4444 40 |

3333 3333 | 3333 30 | 2222 2222 | 2222 20 | 1111 1111 | 1111 10 ‖

提示：按照吐音要求反复练习，注意吐音的颗粒感和舌头的连贯性。

笙入门基础教程

# 双吐练习二

1=D 2/4

（和）

```
T K T K  T K T K
1 1 2 2  3 3 2 2 │ 1 1 2 2  3 3 2 2 │ 1 1 1 1  1 1 1 1 │ 1 1 1 1  1 1 1 1 │ 2 2 3 3  4 4 3 3 │

2 2 3 3  4 4 3 3 │ 2 2 2 2  2 2 2 2 │ 2 2 2 2  2 2 2 2 │ 3 3 4 4  5 5 4 4 │ 3 3 4 4  5 5 4 4 │

3 3 3 3  3 3 3 3 │ 3 3 3 3  3 3 3 3 │ 4 4 5 5  6 6 5 5 │ 4 4 5 5  6 6 5 5 │ 4 4 4 4  4 4 4 4 │

4 4 4 4  4 4 4 4 │ 5 5 6 6  7 7 6 6 │ 5 5 6 6  7 7 6 6 │ 5 5 5 5  5 5 5 5 │ 5 5 5 5  5 5 5 5 │

6 6 7 7  i i 7 7 │ 6 6 7 7  i i 7 7 │ 6 6 6 6  6 6 6 6 │ 6 6 6 6  6 6 6 6 │ 7 7 i i  2̇ 2̇ i i │

7 7 i i  2̇ 2̇ i i │ 7 7 7 7  7 7 7 7 │ 7 7 7 7  7 7 7 7 │ i i 2̇ 2̇  3̇ 3̇ 2̇ 2̇ │ i i 2̇ 2̇  3̇ 3̇ 2̇ 2̇ │

i i i i  i i i i │ i i i i  i 0 │ 3̇ 3̇ 2̇ 2̇  i i 2̇ 2̇ │ 3̇ 3̇ 2̇ 2̇  i i 2̇ 2̇ │ 3̇ 3̇ 3̇ 3̇  3̇ 3̇ 3̇ 3̇ │

3̇ 3̇ 3̇ 3̇  3̇ 3̇ 3̇ 3̇ │ 2̇ 2̇ i i  7 7 i i │ 2̇ 2̇ i i  7 7 i i │ 2̇ 2̇ 2̇ 2̇  2̇ 2̇ 2̇ 2̇ │ 2̇ 2̇ 2̇ 2̇  2̇ 2̇ 2̇ 2̇ │

i i 7 7  6 6 7 7 │ i i 7 7  6 6 7 7 │ i i i i  i i i i │ i i i i  i i i i │ 7 7 6 6  5 5 6 6 │

7 7 6 6  5 5 6 6 │ 7 7 7 7  7 7 7 7 │ 7 7 7 7  7 7 7 7 │ 6 6 5 5  4 4 5 5 │ 6 6 5 5  4 4 5 5 │
```

第四章 吹奏技巧训练

6666 6666 | 6666 6666 | 5544 3344 | 5544 3344 | 5555 5555 |

5555 5555 | 4433 2233 | 4433 2233 | 4444 4444 | 4444 4444 |

3322 1122 | 3322 1122 | 3333 3333 | 3333 3333 |

2222 2222 | 3333 3333 | 1111 1111 | 1111 1 0 ‖

提示：这首可反复练习，注意舌头的力度和吐音的速度。

# 双吐活指练习一

1=D $\frac{3}{4}$

（单）

1 2 1234 5 5 | 2 3 2345 6 6 | 3 4 3456 7 7 | 4 5 4567 i i |

5 6 567i 2̇ 2̇ | 6 7 67i2̇ 3̇ 3̇ | 7 i 7i2̇3̇ 4̇ 4̇ | i 2̇ i2̇3̇4̇ 5̇ 5̇ |

2̇ 3̇ 2̇3̇4̇5̇ 6̇ 6̇ | 3̇ 4̇ 3̇4̇5̇6̇ 7̇ 7̇ | 4̇ 5̇ 4̇5̇6̇7̇ i̇ i̇ | 5̇ 6̇ 5̇6̇7̇i̇ 2̈ 2̈ |

3̇ 2̇ 3̇2̇i7 6 6 | 2̇ i 2̇i76 5 5 | i 7 i765 4 4 | 7 6 7654 3 3 |

6 5 6543 2 2 | 5 4 5432 1 1 | 4 3 4321 7 7 | 3 2 3̇2̇i76 6 | 2̇ i 2̇i76 5 5 |

i 7 i765 4 4 | 7 6 7654 3 3 | 6 5 6543 2 2 | 5 4 5432 1 1 | 1 - - ‖

提示：此曲用单音演奏，注意节奏准确，吐音清晰、干净。

43

笙入门基础教程

# 双吐活指练习二

1=D 2/4

（单）

| 1234 5 5 | 5432 1 1 | 2345 6 6 | 6543 2 2 | 3456 7 7 | 7654 3 3 |

| 4567 i i | i765 4 4 | 567i 2 2 | 2i76 5 5 | 67i2 3 3 | 3̇2̇17 6 6 |

| 7i23 4 4 | 432i 7 7 | i234 5 5 | 5432 i i | 2345 6 6 | 6543 2 2 |

| 3456 7 7 | 7654 3 3 | 4567 i i | i765 4 4 | 567i 2 2 | 2i76 5 5 |

| 67i2 3 3 | 3̇2̇17 6 6 | 3̇2̇ 3̇2̇17 | 2̇1 2̇176 | i7 i765 | 76 7654 |

| 65 6543 | 54 5432 | 43 4321 | 32 3217 | 21 2176 | i7 1765 |

| 76 7654 | 65 6543 | 54 5432 | 43 4321 | 1234 5432 | 1 - ‖

提示：此曲用单音演奏，每小节均是双吐和单吐结合演奏，例如"突吐突吐 突突"，下行反过来演奏。

# 双吐活指练习三

1=D 2/4

（单）

| 5765 6176 | 7217 1321 | 2432 3543 | 4654 5765 | 6176 7217 |

| 1321 2432 | 3543 4654 | 5765 6176 | 7217 1321 | 7217 6176 |

44

$\overline{5\,7\,6\,5}$ $\overline{4\,6\,5\,4}$ | $\overline{3\,5\,4\,3}$ $\overline{2\,4\,3\,2}$ | $\overline{1\,3\,2\,\dot{1}}$ $\overline{\dot{7}\,2\,\dot{1}\,7}$ | $\overline{6\,\dot{1}\,7\,6}$ $\overline{5\,7\,6\,5}$ | $\overline{4\,6\,5\,4}$ $\overline{3\,5\,4\,3}$ |

$\overline{2\,4\,3\,2}$ $\overline{1\,3\,2\,3}$ | $\overline{2\,4\,3\,4}$ $\overline{3\,5\,4\,5}$ | $\overline{4\,6\,5\,6}$ $\overline{5\,7\,6\,7}$ | $\overline{6\,\dot{1}\,7\,\dot{1}}$ $\overline{\dot{7}\,\dot{2}\,\dot{1}\,\dot{2}}$ | $\overline{\dot{1}\,3\,2\,3}$ $\overline{2\,4\,3\,4}$ |

$\overline{\dot{3}\,5\,4\,5}$ $\overline{4\,6\,5\,6}$ | $\overline{5\,7\,6\,7}$ $\overline{6\,\dot{1}\,7\,\dot{1}}$ | $\overline{\dot{7}\,\dot{2}\,\dot{1}\,\dot{2}}$ $\overline{\dot{1}\,3\,2\,3}$ | $\overline{\dot{7}\,\dot{2}\,\dot{1}\,\dot{2}}$ $\overline{6\,\dot{1}\,7\,\dot{1}}$ | $\overline{5\,7\,6\,7}$ $\overline{4\,6\,5\,6}$ |

$\overline{\dot{3}\,5\,4\,5}$ $\overline{2\,4\,3\,4}$ | $\overline{\dot{1}\,3\,2\,3}$ $\overline{\dot{7}\,2\,\dot{1}\,2}$ | $\overline{6\,\dot{1}\,7\,\dot{1}}$ $\overline{5\,7\,6\,7}$ | $\overline{4\,6\,5\,6}$ $\overline{3\,5\,4\,5}$ |

$\overline{2\,4\,3\,4}$ $\overline{1\,3\,2\,3}$ | $\overline{\dot{7}\,2\,\dot{1}\,2}$ $\overline{6\,\dot{1}\,7\,\dot{1}}$ | $\overline{5\,7\,6\,7}$ $\overline{5\,7\,6\,7}$ | 1 $-$ ‖

# 双吐活指练习四

1=D $\frac{2}{4}$

（单）

$\overline{1\,2\,3\,5}$ $\overline{6\,\dot{1}\,2\,3}$ | $\overline{5\,3\,2\,1}$ $\overline{6\,5\,3\,2}$ | $\overline{2\,3\,5\,6}$ $\overline{\dot{1}\,2\,3\,5}$ | $\overline{6\,5\,3\,2}$ $\overline{\dot{1}\,6\,5\,3}$ | $\overline{3\,5\,6\,\dot{1}}$ $\overline{2\,3\,5\,6}$ |

$\overline{\dot{1}\,6\,5\,3}$ $\overline{2\,\dot{1}\,6\,5}$ | $\overline{5\,6\,\dot{1}\,2}$ $\overline{3\,5\,6\,\dot{1}}$ | $\overline{\dot{2}\,\dot{1}\,6\,5}$ $\overline{\dot{3}\,\dot{2}\,\dot{1}\,6}$ | $\overline{6\,\dot{1}\,2\,3}$ $\overline{5\,6\,\dot{1}\,2}$ | $\overline{\dot{3}\,\dot{2}\,\dot{1}\,6}$ $\overline{5\,3\,2\,1}$ |

$\overline{\dot{1}\,2\,3\,5}$ $\overline{6\,\dot{1}\,\dot{2}\,\dot{3}}$ | $\overline{\dot{2}\,\dot{1}\,6\,5}$ $\overline{\dot{3}\,\dot{2}\,\dot{1}\,6}$ | $\overline{6\,\dot{1}\,2\,3}$ $\overline{5\,6\,\dot{1}\,2}$ | $\overline{\dot{1}\,6\,5\,3}$ $\overline{2\,\dot{1}\,6\,5}$ | $\overline{5\,6\,\dot{1}\,2}$ $\overline{3\,5\,6\,\dot{1}}$ |

$\overline{\dot{6}\,5\,3\,2}$ $\overline{\dot{1}\,6\,5\,3}$ | $\overline{3\,5\,6\,\dot{1}}$ $\overline{2\,3\,5\,6}$ | $\overline{5\,3\,2\,1}$ $\overline{6\,5\,3\,2}$ | $\overline{2\,3\,5\,6}$ $\overline{\dot{1}\,2\,3\,5}$ |

$\overline{\dot{3}\,2\,1\,6}$ $\overline{5\,3\,2\,1}$ | $\overline{1\,2\,3\,5}$ $\overline{6\,\dot{1}\,2\,3}$ | $\overline{5\,3\,2\,\dot{1}}$ $\overline{6\,5\,3\,2}$ | 1 $-$ ‖

# 双吐活指练习五

1=D  2/4

（单）

1212 3535 | 2323 5656 | 3561̇ 561̇2̇ | 3̇2̇16 5321ⱽ | 2323 5656 |

3535 6161̇ | 561̇2̇ 61̇2̇3̇ | 5̇3̇21 6532ⱽ | 3535 6161̇ | 5656 1̇2̇1̇2̇ |

61̇2̇3̇ 1̇2̇3̇5̇ | 6̇5̇32 1̇653ⱽ | 5656 1̇2̇1̇2̇ | 6161̇ 2323 | 1̇2̇3̇5̇ 2356 |

1̇653 2̇165ⱽ | 6161̇ 2323 | 1̇2̇1̇2̇ 3535 | 2356 3561̇ | 2̇165 3̇216ⱽ |

1212 3535 | 2323 5656 | 3561̇ 561̇2̇ | 3̇2̇16 50ⱽ | 3̇2̇3̇2̇ 1̇2̇1̇2̇ |

2̇1̇2̇1̇ 6161̇ | 3̇216 2̇165 | 3561̇ 561̇2̇ⱽ | 2̇1̇2̇1̇ 6161̇ | 1̇616 5656 |

2̇165 1̇653 | 2356 3561̇ⱽ | 1̇616 5656 | 6565 3535 | 1̇653 6532 |

1̇2̇3̇5̇ 2356ⱽ | 6565 3535 | 5353 2323 | 6532 5321 | 61̇2̇3̇ 1̇2̇3̇5̇ⱽ |

5353 2323 | 3̇2̇3̇2̇ 1̇2̇1̇2̇ | 5321 3216 | 561̇2̇ 61̇2̇3̇ⱽ |

1̇2̇3̇5̇ 2356 | 3561̇ 561̇2̇ | 61̇2̇3̇ 1̇2̇3̇5̇ | 1̇0 1̇0 ‖

# 双吐活指练习六

1=D 4/4
（单）

5612 1216 5612 161ⱽ | 6123 2321 6123 212ⱽ | 1235 3532 1235 323ⱽ |

2356 5653 2356 535ⱽ | 3561 6165 3561 656 | 5612 1216 5612 161 |

6123 2321 6123 212 | 1235 3532 1235 323 | 2356 5653 2356 535 |

3561 6165 3561 656 | 5612 1216 5612 161 | 6123 2321 6123 212 |

3216 2165 3216 121 | 2165 1653 2165 616 | 1653 6532 1653 565 |

6532 5321 6532 353 | 5321 3216 5321 232 | 3216 2165 3216 121 |

2165 1653 2165 616 | 1653 6532 1653 565 | 6532 5321 6532 353 |

5321 3216 5321 232 | 3216 2165 3216 121 | 2165 6561 21651 ‖

# 双吐活指练习七

1=D 2/4

（单）

5 6 1̣ 2  6 1 2 3 | 1 2 3 5 6 | 6̣ 1 2 3  1 2 3 5 | 2 3 5 6 1̇ | 1 2 3 5  2 3 5 6 |

3 5 6 1 2̇  | 2 3 5 6  3 5 6 1̇ | 5 6 1̇ 2̇ 3̇  | 3 5 6 1̇  5 6 1̇ 2̇ | 6 1̇ 2̇ 3̇ 5̇ |

5 6 1̇ 2̇  6 1̇ 2̇ 3̇ | 1̇ 2̇ 3̇ 5̇ 6̇ | 6̇ 1̇ 2̇ 3̇  1̇ 2̇ 3̇ 5̇ | 2̇ 3̇ 5̇ 6̇ 1̈ | 1̇ 2̇ 3̇ 5̇  2̇ 3̇ 5̇ 6̇ |

3̇ 5̇ 6̇ 1̈ 2̈  | 3̈ 2̈ 1̈ 6̇  2̈ 1̈ 6̇ 5̇ | 1̈ 6̇ 5̇ 3̇ 5̇  | 2̈ 1̈ 6̇ 5̇  1̈ 6̇ 5̇ 3̇ | 6̇ 5̇ 3̇ 2̇ 3̇ |

1̈ 6̇ 5̇ 3̇  6̇ 5̇ 3̇ 2̇ | 5̇ 3̇ 2̇ 1̇ 2̇  | 6̇ 5̇ 3̇ 2̇  5̇ 3̇ 2̇ 1̇ | 3̇ 2̇ 1̇ 6 1̇  | 5̇ 3̇ 2̇ 1̇  3̇ 2̇ 1̇ 6 |

2̇ 1̇ 6 5 6  | 3̇ 2̇ 1̇ 6  2̇ 1̇ 6 5 | 1̇ 6 5 3 5  | 2̇ 1̇ 6 5  1̇ 6 5 3 | 6 5 3 2 3 |

1̇ 6 5 3  6 5 3 2 | 5 3 2 1 2  | 6 5 3 2  5 3 2 1 | 3 2 1 6̣ 1  | 6̣ 1 2 3  1 2 3 5 |

2 3 5 6  3 5 6 1̇ | 5 6 1̇ 2̇  6 1̇ 2̇ 3̇ | 1̇ 2̇ 3̇ 5̇  2̇ 3̇ 5̇ 6̇ | 3̇ 5̇ 6̇ 2̈ 1̈ 0 | 1̈ - ‖

# 双吐活指练习八

1=D $\frac{3}{8}$

（单）

1 2 3 4 5 6 | 7 3 2 1 7 6 | 5 6 7 1 2 3 | 2 6 4 2 6 5 | 4 3 2 1 7 6 | 5 1 2 3 4 5 |

6 5 4 3 2 1 | 7 3 2 3 1 7 | 6 7 1 2 3 4 | 5 1 7 6 5 4 | 3 4 5 6 7 1 | 7 4 2 7 4 3 |

2 1 7 6 5 4 | 3 6 7 1 2 3 | 4 6 5 4 3 2 | 1 7 6 5 4 3 | 2 3 4 5 6 7 | 1 4 3 2 1 7 |

6 7 1 2 3 4 | 3 7 5 3 7 6 | 5 4 3 2 1 7 | 6 2 3 4 5 6 | 7 6 5 4 3 2 | 1 4 3 4 2 1 |

7 1 2 3 4 5 | 6 2 1 7 6 5 | 4 5 6 7 1 2 | 1 5 3 1 5 4 | 3 2 1 7 6 5 |

4 7 1 2 3 4 | 5 7 6 5 4 3 | 2 1 7 6 5 4 | 3 4 5 6 7 1 | 2 5 4 3 2 1 |

7 1 2 3 4 5 | 4 1 6 4 1 7 | 6 5 4 3 2 1 | 7 3 4 5 6 7 | 1 7 6 5 4 3 |

2 5 4 5 3 2 | 1 3 5 1 3 6 | 5 3 1 6 5 3 | 1 3 5 3 5 1 | 5 1 3 1 3 5 | 1 0 0 ‖

笙入门基础教程

### 三、三吐

三吐是单吐和双吐的组合体。具体来说它有两种表现形式：一种是后十六，即一个单吐加一个双吐，例如TTK；另一种是前十六，即一个双吐加一个单吐，例如TKT。三吐的表现力丰富，演奏起来活泼、跳跃。

#### 1. 三吐练习

## 三吐练习一

1=D $\frac{2}{4}$

（和）

```
1 11  1 11 | 111   111  | 2 22  2 22 | 222   222  | 3 33  3 33 | 333   333  |

4 44  4 44 | 444   444  | 5 55  5 55 | 555   555  | 6 66  6 66 | 666   666  |

7 77  7 77 | 777   777  | 1̇ 1̇ 1̇  1̇ 1̇ 1̇ | 1̇ 1̇ 1̇   1̇ 1̇ 1̇ | 2̇ 2̇ 2̇  2̇ 2̇ 2̇ | 2̇ 2̇ 2̇   2̇ 2̇ 2̇ |

3̇ 3̇ 3̇  3̇ 3̇ 3̇ | 3̇ 3̇ 3̇   3̇ 3̇ 3̇ | 4̇ 4̇ 4̇  4̇ 4̇ 4̇ | 4̇ 4̇ 4̇   4̇ 4̇ 4̇ | 5̇ 5̇ 5̇  5̇ 5̇ 5̇ | 5̇ 5̇ 5̇   5̇ 5̇ 5̇ |

4̇ 4̇ 4̇  4̇ 4̇ 4̇ | 4̇ 4̇ 4̇   4̇ 4̇ 4̇ | 3̇ 3̇ 3̇  3̇ 3̇ 3̇ | 3̇ 3̇ 3̇   3̇ 3̇ 3̇ | 2̇ 2̇ 2̇  2̇ 2̇ 2̇ | 2̇ 2̇ 2̇   2̇ 2̇ 2̇ |

1̇ 1̇ 1̇  1̇ 1̇ 1̇ | 1̇ 1̇ 1̇   1̇ 1̇ 1̇ | 7 77  7 77 | 777   777  | 6 66  6 66 | 666   666  |

5 55  5 55 | 555   555  | 4 44  4 44 | 444   444  | 3 33  3 33 |

3 33   333  | 2 22  2 22 | 222   222  | 1 11  1 11 | 1 0 0  ‖
```

提示：练习时注意TTK和TKT的变换要准确，不要含糊。

50

第四章　吹奏技巧训练

# 三吐练习二

1=D $\frac{2}{4}$

（单）

$\underline{1\ \dot1\dot1}\ \underline{7\ \dot1\dot1}\ |\ \underline{6\ \dot1\dot1}\ \underline{5\ \dot1\dot1}\ |\ \underline{4\ \dot1\dot1}\ \underline{3\ \dot1\dot1}\ |\ \underline{2\ \dot1\dot1}\ \underline{1\ \dot1\dot1}\ |\ \underline{2\ \dot2\dot2}\ \underline{\dot1\ \dot2\dot2}\ |\ \underline{7\ \dot2\dot2}\ \underline{6\ \dot2\dot2}\ |$

$\underline{5\ \dot2\dot2}\ \underline{4\ \dot2\dot2}\ |\ \underline{3\ \dot2\dot2}\ \underline{2\ \dot2\dot2}\ |\ \underline{3\ \dot3\dot3}\ \underline{2\ \dot3\dot3}\ |\ \underline{\dot1\ \dot3\dot3}\ \underline{7\ \dot3\dot3}\ |\ \underline{6\ \dot3\dot3}\ \underline{5\ \dot3\dot3}\ |\ \underline{4\ \dot3\dot3}\ \underline{3\ \dot3\dot3}\ |$

$\underline{4\ \dot4\dot4}\ \underline{3\ \dot4\dot4}\ |\ \underline{2\ \dot4\dot4}\ \underline{\dot1\ \dot4\dot4}\ |\ \underline{7\ \dot4\dot4}\ \underline{6\ \dot4\dot4}\ |\ \underline{5\ \dot4\dot4}\ \underline{4\ \dot4\dot4}\ |\ \underline{5\ \dot5\dot5}\ \underline{4\ \dot5\dot5}\ |\ \underline{3\ \dot5\dot5}\ \underline{2\ \dot5\dot5}\ |$

$\underline{\dot1\ \dot5\dot5}\ \underline{7\ \dot5\dot5}\ |\ \underline{6\ \dot5\dot5}\ \underline{5\ \dot5\dot5}\ |\ \underline{6\ \dot6\dot6}\ \underline{5\ \dot6\dot6}\ |\ \underline{4\ \dot6\dot6}\ \underline{3\ \dot6\dot6}\ |\ \underline{2\ \dot6\dot6}\ \underline{\dot1\ \dot6\dot6}\ |\ \underline{7\ \dot6\dot6}\ \underline{6\ \dot6\dot6}\ |$

$\underline{7\ \dot7\dot7}\ \underline{6\ \dot7\dot7}\ |\ \underline{5\ \dot7\dot7}\ \underline{4\ \dot7\dot7}\ |\ \underline{3\ \dot7\dot7}\ \underline{2\ \dot7\dot7}\ |\ \underline{\dot1\ \dot7\dot7}\ \underline{7\ \dot7\dot7}\ |\ \underline{\dot1\ \dot{\dot1}\dot{\dot1}}\ \underline{7\ \dot{\dot1}\dot{\dot1}}\ |\ \underline{6\ \dot{\dot1}\dot{\dot1}}\ \underline{5\ \dot{\dot1}\dot{\dot1}}\ |$

$\underline{4\ \dot{\dot1}\dot{\dot1}}\ \underline{3\ \dot{\dot1}\dot{\dot1}}\ |\ \underline{2\ \dot{\dot1}\dot{\dot1}}\ \underline{\dot1\ \dot{\dot1}\dot{\dot1}}\ |\ \underline{2\ \dot{\dot2}\dot{\dot2}}\ \underline{\dot1\ \dot{\dot2}\dot{\dot2}}\ |\ \underline{7\ \dot{\dot2}\dot{\dot2}}\ \underline{6\ \dot{\dot2}\dot{\dot2}}\ |\ \underline{5\ \dot{\dot2}\dot{\dot2}}\ \underline{4\ \dot{\dot2}\dot{\dot2}}\ |\ \underline{3\ \dot{\dot2}\dot{\dot2}}\ \underline{2\ \dot{\dot2}\dot{\dot2}}\ |$

$\underline{\dot{\dot3}\ \dot2\dot2}\ \underline{\dot1\ 7\ 7}\ |\ \underline{6\ 5\ 5}\ \underline{4\ 3\ 3}\ |\ \underline{\dot2\ \dot1\dot1}\ \underline{7\ 6\ 6}\ |\ \underline{5\ 4\ 4}\ \underline{3\ 2\ 2}\ |\ \underline{\dot1\ 7\ 7}\ \underline{6\ 5\ 5}\ |\ \underline{4\ 3\ 3}\ \underline{\dot2\ \dot1\dot1}\ |$

$\underline{7\ 6\ 6}\ \underline{5\ 4\ 4}\ |\ \underline{\dot3\ 2\ 2}\ \underline{\dot1\ 7\ 7}\ |\ \underline{6\ 5\ 5}\ \underline{4\ 3\ 3}\ |\ \underline{\dot2\ \dot1\dot1}\ \underline{7\ 6\ 6}\ |\ \underline{5\ 4\ 4}\ \underline{3\ 2\ 2}\ |\ \underline{1\ 1\ 1}\ \underline{1\ 1\ 1}\ |\ 1\ 0\ \|$

笙入门基础教程

# 三吐练习三

1=D 2/4

稍快（和）

$\underline{5}$ $\underline{5\,5}$ $\underline{5}$ $\underline{\dot3\,3}$ | $\dot1$ $\underline{\dot1\,\dot1}$ $\dot1$ $\underline{3\,3}$ | $\dot2$ $\underline{\dot2\,\dot2}$ $\dot2$ $\underline{7\,7}$ | $5$ $\underline{5\,5}$ $5$ $\underline{5\,5}$ | $6$ $\underline{6\,6}$ $6$ $\underline{7\,7}$ |

$\dot1$ $\underline{\dot1\,\dot1}$ $\underline{6\,6}$ | $5$ $\underline{5\,5}$ $\dot1$ $\underline{2\,2}$ | $3$ $\underline{3\,3}$ $3$ $\underline{3\,3}$ | $5$ $\underline{5\,5}$ $5$ $\underline{\dot3\,3}$ | $\dot1$ $\underline{\dot1\,\dot1}$ $\dot1$ $\underline{3\,3}$ |

$\dot2$ $\underline{\dot2\,\dot2}$ $\dot2$ $\underline{3\,3}$ | $\dot2$ $\underline{\dot2\,\dot2}$ $\dot2$ $\underline{\dot2\,\dot2}$ | $5$ $\underline{5\,5}$ $\dot1$ $\underline{2\,2}$ | $3$ $\underline{3\,3}$ $5$ $\underline{5\,5}$ | $\dot2$ $\underline{\dot2\,\dot2}$ $\dot2$ $\underline{3\,3}$ |

$\dot1$ $\underline{\dot1\,\dot1}$ $\dot1$ $0$ | $\dot4$ $\underline{\dot4\,\dot4}$ $\dot4$ $\underline{\dot1\,\dot1}$ | $\dot4$ $\underline{\dot4\,\dot4}$ $6$ $\underline{6\,6}$ | $\dot1$ $\underline{\dot1\,\dot1}$ $7$ $\underline{6\,6}$ | $5$ $\underline{5\,5}$ $5$ $\underline{5\,5}$ |

$\dot4$ $\underline{\dot4\,\dot4}$ $\dot4$ $\underline{\dot1\,\dot1}$ | $\dot4$ $\underline{\dot4\,\dot4}$ $6$ $\underline{6\,6}$ | $5$ $\underline{6\,6}$ $5$ $\underline{4\,4}$ | $3$ $\underline{3\,3}$ $3$ $\underline{3\,3}$ | $\dot2$ $\underline{\dot2\,\dot2}$ $\dot2$ $\underline{3\,3}$ | $\dot4$ $\underline{\dot4\,\dot4}$ $\underline{6\,6}$ |

$\dot3$ $\underline{\dot4\,\dot4}$ $\dot3$ $\underline{\dot1\,\dot1}$ | $\dot2$ $\underline{\dot2\,\dot2}$ $\dot2$ $\underline{\dot2\,\dot2}$ | $\dot2$ $\underline{\dot2\,\dot2}$ $\dot2$ $\underline{3\,3}$ | $\dot4$ $\underline{\dot4\,\dot4}$ $6$ $\underline{6\,6}$ | $5$ $\underline{5\,5}$ $\dot2$ $\underline{3\,3}$ | $\dot1$ $\underline{\dot1\,\dot1}$ $\dot1$ $0$ ‖

# 三吐练习四

1=D 4/4

（和）

$\dot5$ $\underline{5\,5}$ $\underline{3\,3\,3}$ $\underline{\dot1\,\dot1\,\dot1}$ $\underline{5\,5\,5}$ | $\dot3$ $\underline{5\,5}$ $\underline{6\,\dot1\,\dot1}$ $5$ $\underline{3\,3}$ $5$ $0$ | $\underline{5\,5\,5}$ $\underline{3\,3\,3}$ $\underline{\dot1\,\dot1\,\dot1}$ $\underline{6\,6\,6}$ |

$\dot5$ $\underline{7\,7}$ $\underline{2\,4\,4}$ $\dot3$ $\underline{2\,2}$ $3$ $0$ | $\underline{5\,5\,5}$ $\underline{3\,3\,3}$ $\underline{\dot1\,\dot1\,\dot1}$ $\underline{3\,3\,3}$ | $5$ $\underline{3\,3}$ $5$ $\underline{6\,6}$ $\dot1$ $\underline{6\,6}$ $6$ $0$ ‖

5̇5̇5̇ 3̇3̇3̇ 1̇1̇1̇ 3̇3̇3̇ | 2̇5̇5̇ 6̇7̇7̇ 1̇1̇1̇ 1̇0 | 4̇4̇4̇ 4̇1̇1̇ 6̇6̇6̇ 6̇4̇4̇ |

5̇5̇5̇ 5̇3̇3̇ 1̇1̇1̇ 1̇3̇3̇ | 4̇4̇4̇ 4̇1̇1̇ 6̇6̇6̇ 6̇4̇4̇ | 5̇5̇5̇ 5̇4̇4̇ 3̇3̇3̇ 3̇3̇3̇ |

2̇2̇2̇ 2̇7̇7̇ 5̇5̇5̇ 5̇7̇7̇ | 2̇2̇2̇ 2̇3̇3̇ 2̇2̇2̇ 2̇5̇5̇ | 2̇2̇2̇ 2̇7̇7̇ 5̇5̇5̇ 5̇7̇7̇ |

2̇5̇5̇ 6̇7̇7̇ 1̇1̇1̇ 1̇0 | 5̇5̇5̇ 3̇3̇3̇ 1̇1̇1̇ 5̇5̇5̇ | 6̇6̇6̇ 4̇4̇4̇ 2̇2̇2̇ 7̇7̇7̇ |

5̇5̇5̇ 3̇3̇3̇ 1̇1̇1̇ 3̇3̇3̇ | 5̇ 5̇5̇ 6̇ 7̇7̇ 1̇ 3̇5̇ 1̇ 0 ‖

## 2. 吹奏小乐曲

# 赛 马
### （片段）

1=D 2/4

黄海怀 曲

（和）

3̇ 3̇3̇ 6̇ 1̇1̇ | 5̇ 5̇5̇ 5̇ 3̇3̇ | 5̇ 6̇6̇ 2̇ 1̇1̇ | 6̇ 6̇6̇ 6̇ 6̇6̇ |

3̇ 3̇3̇ 6̇ 1̇1̇ | 5̇ 5̇5̇ 5̇ 3̇3̇ | 2̇ 3̇3̇ 6̇ 5̇5̇ | 3̇ 3̇3̇ 3̇ 3̇3̇ |

5̇ 5̇5̇ 6̇ 1̇1̇ | 1̇ 1̇1̇ 1̇ 6̇6̇ | 2̇ 3̇3̇ 6̇ 5̇5̇ | 3̇ 3̇3̇ 3̇ 2̇2̇ |

1̇ 2̇2̇ 3̇ 5̇5̇ | 6̇ 6̇6̇ 6̇ 6̇6̇ | 2̇ 3̇3̇ 1̇ 3̇3̇ | 6̇ 6̇6̇ 6̇ 0 ‖

笙入门基础教程

## 第二节　颤音训练

### 一、颤音技法讲解

顾名思义，通过方法和技巧使一个直音均匀地颤动起来就是颤音。其作用是美化、装饰旋律，使平淡的旋律听起来更加动听、柔美，也更加富有流动性。笙的颤音主要有以下几种方式：

#### 1. 腹颤音

腹颤音是利用腹部的颤动，将气流均匀地形成波浪状，振动簧片而产生的颤音效果。在笙的演奏中，腹颤音的运用非常广泛，类似声乐中的美声唱法或是弦乐的揉弦效果，在长音或是较流动的旋律中几乎是无处不在。其作用不仅可以美化旋律，还可以使旋律更具有流动性和歌唱性。

#### 2. 舌颤音

舌颤音的具体方法是使舌头呈放松状悬于口中，并随着吹气或吸气的气流连续发出"勒勒勒"的声音，所形成的波浪状气流振动簧片而发出的颤音就是舌颤音。相对于腹颤音而言，舌颤的频率相对快一些。这种颤音主要使用在慢速的旋律或长音中，听上去效果较为柔和。练习舌颤时要注意吹吸的一致性。

#### 3. 喉颤音

喉颤音是通过喉部连续振动的动作，随着吹气或吸气的气流发出"扣扣扣"的声音，所产生的波浪状气流振动簧片而发出的颤音。喉颤音幅度较大，使用的范围和特点与舌颤基本相同。

### 二、吹奏小乐曲

# 沂蒙山小调

1=D　4/4

李　林　曲

慢（单）

$\dot{2}$　5　$\underline{3\ 2}$　3　|　$\dot{5}$　3　$\underline{\dot{2}\ 1}$　2　－　|　$\dot{2}$　5　2　$\underline{3\ 5}$　|　$\underline{3\ \dot{2}}$　$\underline{\dot{1}\ 6}$　$\dot{1}$　－　|

$\dot{1}$　3　$\underline{2\ 3}$　5　|　$\underline{\dot{2}\ 7}$　$\underline{6\ 5}$　6　－　|　$\dot{1}.$　$\dot{2}$　$\underline{7\ 6}$　$\underline{5\ 3}$　|　5　－　－　－　‖

提示：三种颤音均可使用。注意颤音要均匀、有规律，吹吸保持一致。

# 小河淌水

1=D　4/4

云南民歌

慢（单）

6　－　－　－　|　$\underline{6\ 1}$　$\underline{2\ 3}$　$\underline{3\ 2}$　$\underline{1\ 6}$　|　$\dot{3}$　$\dot{2}.$　2　－　|　$\overset{\dot{2}\dot{1}}{6}$　－　－　－　‖

6 i̇ 6 5 | 3 2 ⁵⁄₇6 - | 6 5 3 2 | 6̣ - - - |

6 2̇ 2̇ 6 | 3̇2 i̇6 3̇ 2̇ i̇6 | 3̇2. 2̇i̇6 6 |

6 i̇ 6 5 | 3 2 ⁵⁄₇6 - | 6 5 3 2 | 6̣ - - - ‖

# 游　园

1=D 4/4

昆曲

慢（单）

5̣ - 6̣ - | 1 - - - | 5. 6 2 3 1 | 6̣ - - - |

1 - - - | 2. 2 1 2 3 | 2 - 1 2 3 | 5. 6 2 3 1 |

6̣ - - - | 1 5 3 2 1 | 0 1 2 3 1 | 6̣. 5̣1 2 |

5. 6 i̇ 2̇ 6 i̇ 5 6 | 1. 2 3 - | 3 - 3 5 6 | 6 i̇ 6 i̇ 6 5 |

3 - 5 6 5 3 | 2 - 2 - | 3 5 6 5 3 3 2 | 1 6̣5̣ 1 2 |

6. i̇ 3 2 5 | 5 0 6 5 6 5 | 3 - - 2 | 1 6̣5̣ 1 2 |

3. 2 5. 6 | 5. i̇ 6 5 3 2 1 | 6̣. 1 2 3 1. 3 | 2 3 2 1 6 - 6̣ - - 0 ‖

提示：三种颤音均可使用。

笙入门基础教程

# 大海啊，故乡

1=D $\frac{3}{4}$

王立平 曲

稍慢

5 6 5. 3 | 5 6 5 - | 6 5 4 1 6 5 | 5 - - | 3 4 3. 2 1 |

6 2 2 - | 4 5 4 3 1 6 | 1 - - | 1 2 1. 7 6 | 5 3 3 - |

3 4 3. 2 1 | 6 2 2 - | 7 1 7. 6 5 | 5 2 2 - | 4. 3 1 6 | 1 - - |

5 6 5. 3 | 5 6 5 - | 6 5 4 1 6 5 | 5 - - | 3 4 3. 2 1 |

6 2 2 - | 4 5 4 3 1 6 | 1 - - | 5 6 5. 3 | 5 6 5 - |

6 5 4 1 6 5 | 5 - - | 3 4 3. 2 1 | 6 2 2 - | 4 5 4 3 1 6 | 1 - - ‖

提示：三种颤音均可使用，练习时注意颤音均匀，吹吸一致。

# 我 的 祖 国

1=D $\frac{4}{4}$

刘 炽 曲

稍慢（单）

1 2 6 5 5. 6 | 3 5 1 6 5 - | 5 6 5 3 2 3 | 5 3 6 1 2 - |

2 5 3 1 6 5 6 | 2 6 5 6 3. 2 | 1 2 2 3 5 5 1 6 5 | 5 6 1 2 4. 6 6 |

5. 6 3 2 1 - | 1 - - 5 5 | 1 - 2. 1 | 6 1 5 7 6 - |

5 3 1̇ 6. 6 | 5 6 1 2 3 - | 3 3 5 6 6 1̇ | 2̇ 3̇ 1̇ 2. 1̇ |

[1.] 2̇ 3̇ 5 6 7 2̇2̇ 2 6 7 | 5 - - - : ‖ [2.] 2̇ 7 6 5 3 5 5 6 2̇ | 1̇ - - - ‖

# 祖国，慈祥的母亲

1=D  2/4  3/4

陆在易 曲

1̇ 1̇ 1. 6 | 7. 3 3 - | 6 6. 3 | 4. 3 2 - | 6 7 1 2 | 3 2 7 1. 5 |

6̣ - | 6̣ 3. 2 | 3 - | 3 4 3 1 | 7̣ 5̣ | 6̣ - |

6̣ 7̣ 1 2 | 3 6 3 | 7 6 6. 3 | 3 - | 3 0 3. 2 | 3 - |

3 6 6 3 | 4. 3 2 | 2 6 7 1 | 2 3 2 | 2 7 1. 7̣ | 6̣ - |

3/4 6̣ 0 0 | 1̇ 1̇ 1. 6 | 7. 3 3 - | 6 6. 3 | 4. 3 2 - | 2/4 3 6 6 3 |

4. 3 2 | 3 2 6 1 | 1 - | 7̣ 3 3. 2 | 7̣ 7 0 5 | [1.] 6̣ 6̣ |

6̣ - : ‖ [2.] 3/4 6̣ 6̣ 6̣ - | 2/4 6̣ 3 2 | 3 - | 3 6 6 3 | 3/4 2. 1 2 - |

2/4 2 6 7 1 2 | 3/4 1 - 1 7̣ | 7̣ 7 6 7 5 6. | 6̣ - - | 6̣ - - | 6̣ - - ‖

提示：以上两曲三种颤音均可使用，练习时注意颤音均匀，富有感情。

# 绒花

1=D 2/4

慢（单）

王 酩 曲

提示：这首乐曲也可翻高八度演奏，三种颤音均可。

# 驼铃

1=D 4/4

王立平 曲

第四章 吹奏技巧训练

（简谱省略）

# 映　山　红

1=D 4/4　　　　　　　　　　　　　　　　　　　傅庚辰　曲

（简谱省略）

提示：以上三种颤音均可使用，注意演奏颤音时要均匀，注意把握好乐曲速度。

# 妆台秋思

1=D 2/4

慢速（单）

古曲

提示：速度一定要慢，颤音要均匀，吹吸一致。三种颤音均可使用。

第四章　吹奏技巧训练

## 第三节　呼舌训练

### 一、呼舌技法讲解

呼舌，也称喉舌。其吹奏方法是喉部肌肉放松，舌往回缩，舌根和喉部快速下压，然后迅速还原，靠口腔内的气流不断重复这一动作，使笙发出均匀的波状音。其动作原理类似于刷牙时漱口的动作。练习呼舌时两腮要咬紧，使用口腔内的气流直接挤压进笙嘴。演奏呼舌时鼻子可以自由呼吸，喉结上下活动。初练时可放慢速度，当音量达到一定要求时，再逐渐加快动作的频率。呼舌是笙在演奏中所特有的一种演奏技巧，演奏出来既像鸟儿抖动的翅膀，又如潺潺的河水，优美动听。

### 二、呼舌练习

## 呼舌练习一

1=D 4/4

慢（和）

| 5 - 1̇ - | 3̇ - 1̇ - | 2̇ - 7 - | 1̇ - - - | 6 - 1̇ - |

| 5 - 3 - | 1 - 3 - | 2 - - - | 3 - 5 - | 6 - 1̇ - |

| 2̇ - 1̇ - | 6 - 6 - | 5 - 1̇ - | 3 - 5 - | 2 - 3 - | 1 - - - ‖

提示：注意动作要求，可反复练习。

## 呼舌练习二

1=D 4/4

（和）

| 5 - - - | 3 - - - | 5 3 5 6 | 5 - - - |

| 3 - - - | 1 - - - | 3 1 3 5 | 3 - - - | 6 - - - |

| 4 - - - | 6 4 6 1̇ | 6 - - - | 7 - - - | 5 - - - |

61

$$7\ 5\ 7\ \dot{2}\ |\ 7\ -\ -\ -\ |\ \dot{1}\ -\ -\ -\ |\ 5\ -\ -\ -\ |\ \dot{1}\ 5\ \dot{1}\ \dot{2}\ \|$$

$$\dot{1}\ -\ -\ -\ |\ 5\ -\ -\ -\ |\ 3\ -\ -\ -\ |\ 2\ -\ 3\ -\ |\ 1\ -\ -\ -\ \|$$

提示：注意呼舌动作要领，先放慢速度练习。

### 三、吹奏小乐曲

## 弹起我心爱的土琵琶

吕其明　曲

1=D $\frac{2}{4}$
（和）

$$\dot{3}\ \ \ \underline{\dot{3}\ \dot{6}}\ |\ \dot{5}\ \ \ \underline{\dot{5}\ 3}\ |\ \underline{\dot{2}.\ \ \dot{1}}\ \ \dot{3}\ \dot{2}\ |\ \dot{1}.\ \ \ \ 6\ |\ \dot{2}\ \ \ \dot{2}\ \dot{5}\ |$$

$$\dot{2}\ \ \ \underline{\dot{2}\ 7}\ |\ \underline{6\ 5\ 6}\ \underline{7\ 6}\ |\ 5\ \ \ -\ |\ \dot{1}\ \dot{1}\ \ \ 6\ |\ \underline{\dot{3}.\ \ \ \dot{5}}\ \dot{2}\ 7\ |$$

$$6\ \ \ -\ |\ \underline{6\ \dot{2}}\ \ \underline{\dot{2}\ \dot{2}}\ |\ \dot{5}\ \ \ 7\ 6\ |\ \underline{\dot{5}.\ \ \ 6}\ \underline{7\ 6}\ |\ 5\ \ \ -\ \|$$

## 东　方　红

李焕之　曲

1=D $\frac{2}{4}$
（和）

$$\dot{5}\ \ \ \underline{\dot{5}\ \dot{6}}\ |\ \dot{2}\ \ \ -\ |\ \dot{1}\ \ \ \underline{\dot{1}\ 6}\ |\ \dot{2}\ \ \ -\ |\ \dot{5}\ \ \ \dot{5}\ |$$

$$\underline{\dot{6}\ \dot{1}}\ \underline{\dot{6}\ \dot{5}}\ |\ \dot{1}\ \ \ \underline{\dot{1}\ 6}\ |\ \dot{2}\ \ \ -\ |\ \dot{5}\ \ \ \dot{2}\ |\ \dot{1}\ \ \ 7\ 6\ |$$

$$5\ 5\ \ \ \dot{5}\ |\ \dot{2}\ \ \ \underline{\dot{3}\ \dot{2}}\ |\ \dot{1}\ \ \ \underline{\dot{1}\ 6}\ |\ \underline{\dot{2}\ \dot{3}}\ \underline{\dot{2}\ \dot{1}}\ |\ \underline{\dot{2}\ \dot{1}}\ \underline{7\ 6}\ |\ 5\ \ \ -\ \|$$

# 龙　舞

（片段）

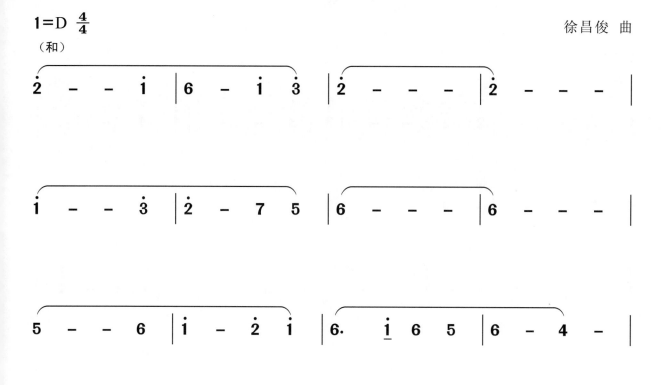

提示：以上几曲均需注意呼舌要领动作，练习喉部的持续性。

## 第四节　花舌训练

### 一、花舌技法讲解

花舌，俗称"打嘟噜"，它是舌头的一种演奏技巧。花舌中还分快花舌和慢花舌两种。

#### 1. 快花舌

演奏快花舌时舌头在口腔中自然展开并放松，将舌尖顶在上牙根部，通过吹出的气流来冲击舌尖，使舌尖在气流的作用下作急速均匀的颤动，发出"嘟嘟嘟嘟"的声音。反之吸花舌则是将舌尖微微上卷并放松，通过吸进来的气流冲击舌尖，使舌尖在气流的作用下均匀地颤动。

#### 2. 慢花舌

演奏慢花舌时舌头在口腔中自然伸开并放松，舌尖微微上卷，用吹出的气流冲击舌的大部，舌在气流的作用下均匀地颤动。吸慢花舌与吹慢花舌相同。

总结：快花舌与慢花舌的主要区别在于颤动幅度的大小，快花舌主要是舌尖部分颤动，慢花舌则是舌的大部分颤动。故此快花舌频率快，舌头动作小；慢花舌频率慢，舌头动作大。快花舌的演奏符号是＊，记在旋律的上方；慢花舌的演奏符号是＊，记在旋律的上方。

笙入门基础教程

二、花舌练习

# 花舌练习一

1=D 4/4

（和）

提示：练习时花舌要尽可能颤够3拍，锻炼自己舌尖的持续性和持久力。

# 花舌练习二

1=D 4/4

（和）

提示：练习时要注意训练花舌的启动速度和反应速度。

# 花舌练习三

1=D 2/4

（和）

提示：注意练习花舌的持续性，吹吸要合理分配。

# 花舌练习四

1=D 4/4

（和）

提示：注意慢花舌的吹奏要领，吹吸要合理分配。可反复练习。

# 花舌练习五

1=D 2/4

中速（和）

（乐谱）

## 三、吹奏小乐曲

# 阿细欢歌
### （片段）

林伟华、胡天泉 曲

1=D 2/4

中速（和）

（乐谱）

# 咱当兵的人

1=D  4/4

臧云飞 曲

（和）

（五线谱/简谱乐谱）

## 第五节　碎吐训练

### 一、碎吐技法讲解

碎吐，也叫快双吐，演奏方法是舌略往后靠，贴在上牙根部，通过气流的冲击发出快速均匀的"特克特克特克"的声音，在练习时应注意和双吐区分开来。其演奏符号用文字标注。

## 二、吹奏小乐曲

# 天涯歌女

1=D  4/4

贺绿汀 曲

（和）
碎吐--------

6. 5 3 2 3 5. 6 | 1. 6 3 2 1 0 | 1. 2 3 5 3 2 3 2 1 5 |

6. 1 6 5 3 5 - | 3 3 2 1 3 2. 3 1 | 3. 5 6 5 6 5 0 5 3 |

3 3 2 1 2 6 6 1 5 6 5 | 3. 2 1. (3 2 1 1 6 5. 6 | 1. 2 3 5 2 5 3 5 | 1 -) ‖

提示：演奏碎吐时注意舌头动作要均匀，保持一个振动频率，另外还要保证旋律的流畅性。

# 渔 光 曲

1=D  4/4

任 光 曲

（和）
碎吐--------

1 - - 5 | 2 - - 5 | 5 - - 3 | 2 - - - |

3 - - 2 | 6 - - 2 | 1 - - 6 | 5 - - - |

6 - - 5 | 1 - - 6 | 5 - - 3 5 6 - - - |

5 - - 3 | 6 - - 3 | 2 - - 5 | 1 - - - ‖

## 第六节　锯气与呼打训练

### 一、锯气技法讲解

锯气是笙演奏中比较有特色的技巧之一，一般用在乐曲的高潮段落，听上去热情奔放。

锯气的演奏方法是上下齿咬紧，发"司"的声音，然后嘴巴突然张开发"嗖"的声音。在一拍中"司"和"嗖"各占半拍，前半拍发"司"，后半拍发"嗖"。演奏时一拍吹气，一拍吸气，交替进行。在强弱关系上是前半拍的"司"比较弱，后半拍的"嗖"比较强，在后半拍"嗖"时一般还要加打音。

锯气的演奏符号一般用文字标注。

### 二、呼打技法讲解

呼打也是笙演奏中的特色技巧之一，其运用的范围较广，尤其是在为其他乐器伴奏时最常使用。

呼打的演奏方法是将舌头向后靠，两腮咬紧，发"吐"的声音，然后嘴巴快速打开发"哇"的声音。在一拍中同样"吐"和"哇"也是各占半拍，前半拍发"吐"，后半拍发"哇"。前半拍弱，后半拍强，并常在后半拍加以打音。

### 三、吹奏小乐曲

# 拥 军 花 鼓

1=D　2/4

陕北民歌

欢快（和）
锯气---------

提示：练习锯气时要按照要领和弱强的关系演奏，注意气息连贯。

# 老 六 板

民间乐曲

1=D 3/4

（和）♩=80

锯气--------

$\underline{3}\ \underline{3}\ \underline{6}\ \underline{2}$ | $\underline{\dot{1}}\ \underline{\dot{1}}\ \underline{5}\ \underline{6}$ | $\underline{\dot{1}}\ \underline{\dot{1}}\ \underline{6}\ \underline{\dot{1}}$ | $\underline{\dot{1}}\ \underline{3}\ \underline{2}\ \underline{2}$ | $\underline{3}\ \underline{3}\ \underline{6}\ \underline{2}$ | $\underline{\dot{1}}\ \underline{\dot{1}}\ \underline{5}\ \underline{6}$ |

$\underline{\dot{1}}\ \underline{\dot{1}}\ \underline{3}\ \underline{2}$ | $\underline{\dot{1}}\ \underline{6}\ \underline{5}\ \underline{5}$ | $\underline{5}\ \underline{5}\ \underline{3}\ \underline{3}$ | $\underline{5}\ \underline{5}\ \underline{2}\ \underline{2}$ | $\underline{3}\ \underline{2}\ \underline{\dot{1}}\ \underline{\dot{1}}$ | $\underline{6}\ \underline{\dot{1}}\ \underline{2}\ \underline{2}$ |

$\underline{3}\ \underline{2}\ \underline{2}\ \underline{3}$ | $\underline{5}\ \underline{5}\ \underline{5}\ \underline{6}$ | $\underline{\dot{1}}\ \underline{\dot{1}}\ \underline{6}\ \underline{\dot{1}}$ | $\underline{\dot{1}}\ \underline{6}\ \underline{5}\ \underline{5}$ | $\underline{5}\ \underline{6}\ \underline{5}\ \underline{3}$ | $\underline{2}\ \underline{2}\ \underline{2}\ \underline{3}$ |

$\underline{5}\ \underline{5}\ \underline{5}\ \underline{6}$ | $\underline{5}\ \underline{3}\ \underline{2}\ \underline{2}$ | $\underline{2}\ \underline{5}\ \underline{5}\ \underline{2}$ | $\underline{3}\ \underline{2}\ \underline{\dot{1}}\ \underline{\dot{1}}$ | $\underline{6}\ \underline{\dot{1}}\ \underline{5}\ \underline{6}$ | $\underline{\dot{1}}\ \underline{3}\ \underline{2}\ \underline{2}$ |

$\underline{2}\ \underline{5}\ \underline{5}\ \underline{2}$ | $\underline{3}\ \underline{2}\ \underline{\dot{1}}\ \underline{\dot{1}}$ | $\underline{3}\ \underline{3}\ \underline{6}\ \underline{2}$ | $\underline{\dot{1}}\ \underline{\dot{1}}\ \underline{5}\ \underline{6}$ | $\underline{\dot{1}}\ \underline{\dot{1}}\ \underline{3}\ \underline{2}$ | $\underline{\dot{1}}\ \underline{6}\ \underline{5}\ \underline{5}$ ‖

提示：练习时注意气息连贯，弱强关系对比要明显，一气呵成。

# 小 放 牛

河北民歌

1=D 2/4

欢快活泼（和）

呼打--------

$\underline{6}\ \underline{6}\ \underline{5}\ \underline{5}$ | $\underline{6}\ \underline{6}\ \underline{5}\ \underline{5}$ | $\underline{3}\ \underline{5}\ \underline{6}\ \underline{\dot{1}}$ | $\underline{5}\ \underline{3}\ \underline{2}\ \underline{2}$ | $\underline{5}\ \underline{3}\ \underline{5}\ \underline{3}$ | $\underline{2}\ \underline{5}\ \underline{3}\ \underline{2}$ |

$\underline{\dot{1}}\ \underline{2}\ \underline{\dot{1}}\ \underline{6}$ | $\underline{5}\ \underline{3}\ \underline{5}\ \underline{6}$ | $\underline{\dot{1}}\ \underline{6}\ \underline{\dot{1}}\ \underline{\dot{1}}$ | $\underline{\dot{1}}\ \underline{\dot{1}}\ \underline{6}\ \underline{5}$ | $\underline{3}\ \underline{5}\ \underline{6}\ \underline{\dot{1}}$ | $\underline{5}\ \underline{3}\ \underline{2}\ \underline{2}$ |

$\underline{5}\ \underline{3}\ \underline{5}\ \underline{3}$ | $\underline{2}\ \underline{5}\ \underline{3}\ \underline{2}$ | $\underline{\dot{1}}\ \underline{2}\ \underline{3}\ \underline{5}$ | $\underline{2}\ \underline{\dot{1}}\ \underline{6}\ \underline{\dot{1}}$ | $\underline{5}\ \underline{3}\ \underline{5}\ \underline{6}$ | $\underline{\dot{1}}\ \underline{6}\ \underline{\dot{1}}\ \underline{\dot{1}}$ | $\underline{\dot{1}}\ \underline{\dot{1}}\ \underline{6}\ \underline{5}$ |

$\underline{3}\ \underline{5}\ \underline{6}\ \underline{\dot{1}}$ | $\underline{5}\ \underline{3}\ \underline{2}\ \underline{2}$ | $\underline{5}\ \underline{3}\ \underline{5}\ \underline{3}$ | $\underline{2}\ \underline{5}\ \underline{3}\ \underline{2}$ | $\underline{\dot{1}}\ \underline{2}\ \underline{3}\ \underline{5}$ | $\underline{2}\ \underline{\dot{1}}\ \underline{6}\ \underline{\dot{1}}$ | $5\ —$ ‖

# 打靶归来

1=D 2/4

王永泉 曲

（和）
呼打--------

$\dot2$ $\dot2$ $\dot5$ $\dot5$ | $\dot2$ $\dot2$ $\dot5$ $\dot5$ | $\dot3$ $\dot2$ $\dot1$ $\dot6$ | $\dot2$ $\dot2$ $\dot2$ $\dot2$ | $\dot2$ $\dot5$ $\dot2$ $\dot5$ | $\dot1$ $\dot1$ $\dot7$ $\dot6$ |

$\dot5$ $\dot5$ $\dot6$ $\dot1$ | $\dot5$ $\dot5$ $\dot5$ $\dot5$ | $\dot1$ $\dot1$ $\dot7$ $\dot6$ | $\dot5$ $\dot5$ $\dot6$ $\dot1$ | $\dot5$ $\dot5$ $\dot6$ $\dot5$ | $\dot2$ $\dot2$ $\dot2$ $\dot2$ |

$\dot5$ $\dot5$ $\dot6$ $\dot5$ | $\dot3$ $\dot5$ $\dot2$ $\dot2$ | $\dot5$ $\dot5$ $\dot6$ $\dot1$ | $\dot5$ $\dot5$ $\dot5$ $\dot5$ | $\dot3$ $\dot5$ $\dot6$ $\dot3$ | $\dot5$ $\dot5$ $\dot5$ $\dot5$ |

$\dot6$ $\dot5$ $\dot3$ $\dot1$ | $\dot2$ $\dot2$ $\dot2$ $\dot2$ | $\dot2$ $\dot2$ $\dot2$ $\dot3$ | $\dot5$ $\dot5$ $\dot5$ $\dot5$ | $\dot6$ $\dot6$ $\dot6$ $\dot3$ | $\dot5$ $\dot5$ $\dot5$ $\dot0$ ‖

提示：练习时要严格按照呼打要领把动作做到位。乐曲欢快跳跃。

## 第七节　滑音训练

### 一、滑音技法讲解

滑音，也称"抹音"，是指将手指在音孔上作抬或压的动作，并结合气流的强弱变化，由本音逐渐升高或降低至所需的音高。由本音向上滑叫上滑音，由上方回至本音称为下滑音。滑音一般主要用于高音区，幅度范围一般在小三度以内。其演奏符号为：上滑音↗，下滑音↘。

### 二、滑音练习

1=D 2/4

（单）

$\dot1$ $\dot2$ $\dot2$ | $\dot3\dot5$ $\dot1$ $\dot6$ | $\dot5.$ $\dot6$ $\dot5$ $\dot2$ | $\dot5$ — | $\dot1$ $\dot2$ $\dot2$ |

$\dot3\dot5$ $\dot1$ $\dot6$ | $\dot5.$ $\dot6$ $\dot5$ $\dot2$ | $\dot5$ — | $\dot1$ $4$ | $5$ $\dot1$ $\dot1$ | $\dot6$ |

$\dot5.$ $\dot6$ $\dot5$ $\dot2$ | $\dot5.$ $\dot6$ | $4.$ $4$ $3$ $2$ | $1$ $2$ $5$ $2$ | $1$ — | $1$ — ‖

提示：滑音时一定要用耳朵听辨音高，不能低也不能高，注意音准。

### 三、吹奏小乐曲

# 小 两 口

1=D 4/4

（单）

陈 硕 曲

提示：注意手指动作，注意音准。

## 第八节　打音训练

### 一、打音技法讲解

　　打音，也称为"打指"，主要作用是加强某个音的力度或者是装饰润色某个音的一种演奏手法。

　　打音的演奏方法是用手指急促按放旋律音以外的音，产生一响即止的效果。打音的手指按音动作一定要整齐、迅速。

　　打音还可分为重打音和润色性打音，即民间所说的"吹着打"（重打音）和"打着吹"（润色性打音）。重打音时值短，润色性打音时值较长。

　　在练习打音时要注意气、指、舌协调配合。所打的音一般为距旋律音（本音）两度至四度的音。

　　打音的演奏符号为"扌"，标注在旋律音的上方。

72

二、打音练习

# 打音练习一

1=D 2/4

（和）

$$\overset{扌}{1} - \overset{扌}{1} \overset{扌}{1} | \overset{扌}{2} - \overset{扌}{2} \overset{扌}{2} | \overset{扌}{3} - \overset{扌}{3} \overset{扌}{3} | \overset{扌}{4} - \overset{扌}{4} \overset{扌}{4} |$$

$$\overset{扌}{5} - \overset{扌}{5} \overset{扌}{5} | \overset{扌}{6} - \overset{扌}{6} \overset{扌}{6} | \overset{扌}{\dot{1}} - \overset{扌}{\dot{1}} \overset{扌}{\dot{1}} | \overset{扌}{\dot{2}} - \overset{扌}{\dot{2}} \overset{扌}{\dot{2}} |$$

$$\overset{扌}{\dot{3}} - \overset{扌}{\dot{3}} \overset{扌}{\dot{3}} | \overset{扌}{\dot{4}} - \overset{扌}{\dot{4}} \overset{扌}{\dot{4}} | \overset{扌}{\dot{5}} - \overset{扌}{\dot{5}} \overset{扌}{\dot{5}} | \overset{扌}{\dot{4}} - \overset{扌}{\dot{4}} \overset{扌}{\dot{4}} |$$

$$\overset{扌}{\dot{3}} - \overset{扌}{\dot{3}} \overset{扌}{\dot{3}} | \overset{扌}{\dot{2}} - \overset{扌}{\dot{2}} \overset{扌}{\dot{2}} | \overset{扌}{\dot{1}} - \overset{扌}{\dot{1}} \overset{扌}{\dot{1}} | \overset{扌}{7} - \overset{扌}{7} \overset{扌}{7} | \overset{扌}{6} - \overset{扌}{6} \overset{扌}{6} |$$

$$\overset{扌}{5} - \overset{扌}{5} \overset{扌}{5} | \overset{扌}{4} - \overset{扌}{4} \overset{扌}{4} | \overset{扌}{3} - \overset{扌}{3} \overset{扌}{3} | \overset{扌}{2} - \overset{扌}{2} \overset{扌}{2} | 1 - - - \|$$

提示：注意打音动作要整齐、迅速，效果应干脆、利索。

# 打音练习二

1=D 4/4

（和）

$$\underset{}{1}\,\underset{}{1}\ \overset{扌}{\underset{}{2}\,\underset{}{2}}\ \overset{扌}{\underset{}{1}\,\underset{}{2}}\ \overset{扌}{\underset{}{1}} | \underset{}{2}\,\underset{}{2}\ \overset{扌}{\underset{}{3}\,\underset{}{3}}\ \overset{扌}{\underset{}{2}\,\underset{}{3}}\ \overset{扌}{\underset{}{2}} | \underset{}{3}\,\underset{}{3}\ \overset{扌}{\underset{}{4}\,\underset{}{4}}\ \overset{扌}{\underset{}{3}\,\underset{}{4}}\ \overset{扌}{\underset{}{3}} |$$

$$\underset{}{4}\,\underset{}{4}\ \overset{扌}{\underset{}{5}\,\underset{}{5}}\ \overset{扌}{\underset{}{4}\,\underset{}{5}}\ \overset{扌}{\underset{}{4}} | \underset{}{5}\,\underset{}{5}\ \overset{扌}{\underset{}{6}\,\underset{}{6}}\ \overset{扌}{\underset{}{5}\,\underset{}{6}}\ \overset{扌}{\underset{}{5}} | \underset{}{6}\,\underset{}{6}\ \overset{扌}{\underset{}{7}\,\underset{}{7}}\ \overset{扌}{\underset{}{6}\,\underset{}{7}}\ \overset{扌}{\underset{}{6}} |$$

$$\underset{}{7}\,\underset{}{7}\ \overset{扌}{\underset{}{\dot{1}}\,\underset{}{\dot{1}}}\ \overset{扌}{\underset{}{7}\,\underset{}{\dot{1}}}\ \overset{扌}{\underset{}{7}} | \underset{}{\dot{1}}\,\underset{}{\dot{1}}\ \overset{扌}{\underset{}{\dot{2}}\,\underset{}{\dot{2}}}\ \overset{扌}{\underset{}{\dot{1}}\,\underset{}{\dot{2}}}\ \overset{扌}{\underset{}{\dot{1}}} | \underset{}{\dot{2}}\,\underset{}{\dot{2}}\ \overset{扌}{\underset{}{\dot{3}}\,\underset{}{\dot{3}}}\ \overset{扌}{\underset{}{\dot{2}}\,\underset{}{\dot{3}}}\ \overset{扌}{\underset{}{\dot{2}}} |$$

打音练习三

1=D 2/4

（和）

# 打音练习四

第四章　吹奏技巧训练

1=D $\frac{4}{4}$

（和）

提示：演奏时注意打音的位置。可反复练习。

# 第九节 历音训练

## 一、历音技法讲解

由数个音组成的从高至低或从低至高均匀快速奏出的音列称为历音，演奏时手指要松弛但不能失去控制。在演奏快速的乐曲时历音粗犷有力，热情奔放；在演奏慢速的乐曲时历音则可以起到锦上添花的点缀效果。

历音分为两种，一是上历音，即由低至高的历音；二是下历音，即由高至低的历音。

历音的演奏符号是：上历音╱，下历音╲。

在实际演奏中无论上历音还是下历音，音组的最高音都需按住并保持。

## 二、历音练习

### 历 音 练 习 一

1=D $\frac{2}{4}$

（单）

提示：演奏历音时手指要放松，例如在演奏 时中间不要漏掉任何一个音，使历音饱满并富有冲击力。可反复练习。

### 历 音 练 习 二

1=D $\frac{2}{4}$

（单）

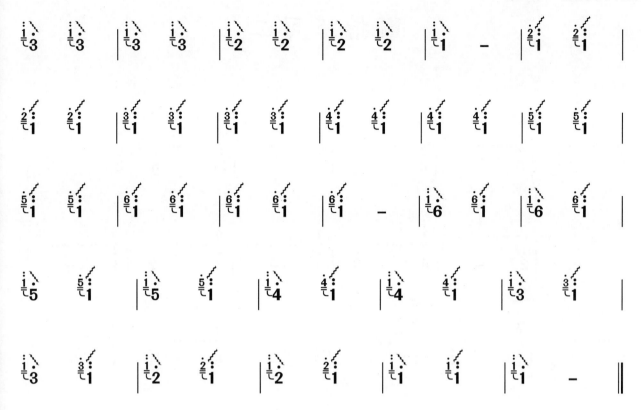

## 第十节　颤指训练

### 一、颤指技法讲解

颤指是指手指在按孔上作快速的连续开闭动作。有单纯的指颤，依靠某一个手指的动作；还有臂颤，则是用小臂和手腕带动手指奏出颤音。

指颤一般用于时值较短的音符，而臂颤则主要用于时值较长的音符。

颤指的演奏符号为 $tr$ 或是 $tr$ ～～～～～，标注在旋律音上方。

### 二、颤指练习

# 颤 指 练 习 一

提示：手指颤音要均匀，长音时要做到频率一致。可反复练习。

77

# 颤指练习二

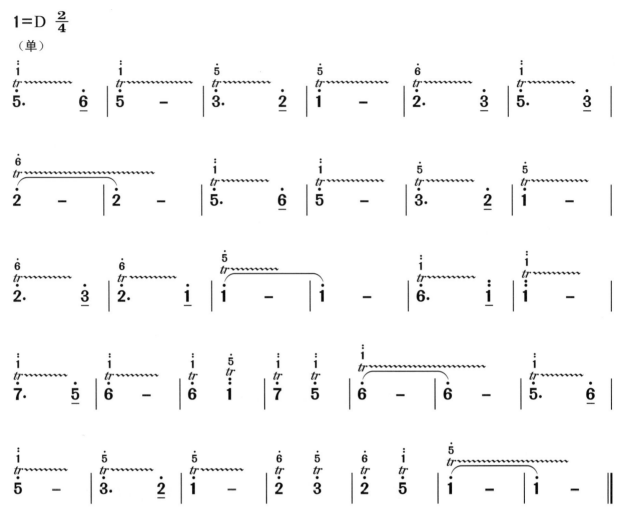

提示：速度放慢，不宜快。颤指动作要做到位。

# 颤指练习三

# 颤指练习四

1=D $\frac{2}{4}$

（单）

## 第十一节　笙的转调

### 一、转调的意义

目前我国笙的种类很多，型制也各不相同。一般来说在民族乐队中所使用的键笙、抱笙、排笙以及键盘笙等均可以演奏出完整的半音阶，这在转调方面就非常方便，不存在任何问题。但是像 17 簧笙、21 簧笙等传统笙一般不能演奏出完整的半音阶，因此这就需要我们演奏者练习相应的指法来应对转调的问题。传统笙一般本调是 D 调，由于受音域影响，在转调上只能够转到相对来说按指较方便且缺音较少的调性上。D 调传统笙可以转除本调外的三个调，分别是 G 调、A 调和 C 调。

### 二、D 调笙常用转调讲解

#### 1. D 调转 G 调

转下五度，具体对照如下（以 D 调 24 簧笙为例）。

| D调 | 5 | 6 | 7 | 1 | 2 | 3 | 4 | 5 | 6 | ♭7 | ♮7 | 1 | 2 | ♭3 | ♮3 | 4 | #4 | 5 | 6 | 7 | 1 | 2 | 3 |
| G调 | 2 | 3 | #4 | 5 | 6 | 7 | 1 | 2 | 3 | 4 | #4 | 5 | 6 | ♭7 | ♮7 | 1 | #1 | 2 | 3 | #4 | 5 | 6 | 7 |

### 2. D调转A调

转上五度（以D调24笙簧为例）。

D调 5̣ 6̣ 7̣ 1 2 3 4 5 6 ♭7 ♮7 1̇ #1̇ 2̇ ♭3̇ ♮3̇ 4̇ #4̇ 5̇ 6̇ 7̇ 1̈ 2̈ 3̈

A调 1̣ 2̣ 3̣ 4̣ 5̣ 6̣ ♭7̣ 1 2 ♭3 ♮3 4 #4 5 ♭6 ♮6 ♭7 ♮7 1̇ 2̇ 3̇ 4̇ 5̇ 6̇

### 3. D调转C调

转下2度（以D调24簧笙为例）。

D调 5̣ 6̣ 7̣ 1 2 3 4 5 6 ♭7 ♮7 1̇ #1̇ 2̇ ♭3̇ ♮3̇ 4̇ #4̇ 5̇ 6̇ 7̇ 1̈ 2̈ 3̈

A调 6̣ 7̣ #1 2 3 #4 5 6 7 1̇ #1̇ 2̇ ♭3̇ ♮3̇ 4 #4̇ 5̇ #5̇ 6̇ 7̇ #1̈ 2̈ 3̈ #4̈

## 三、吹奏小乐曲

# 无锡景

江南民歌

1=C 2/4
（单）

‖: 6 5 6. 1̲2̲3 | 1̲2̲1̲6̲5 | 6̲5̲6̲1̲ 5̲3̲5̲6̲ | 1̇ - | 1̲6̲1̇ 1̲2̇ | 3̲5̲3̲2̲ 3. 2 |

1̇. 2̲3̲5̲ 2̲3̲2̲1̇ | 6̲5̲6̲1̲5 | 1̇ 1̇ 2̇ | 6̇. 1̇5 | 6̲1̲6̲5̲3 |

5 5 6̲5̲6̲1̇ | 5̲6̲5̲3̲2 | 2̲3̲5̲6̲ 3̲5̲3̲2̲ | 1̇7̲6̲1̇ 2̲5̲3̲5̲ | 1̇ - :‖

# 二月里来

冼星海 曲

1=C 4/4
中速

‖: 2̇ 1̇ 2̇. 3̇ 2̇. 3̇ | 6̲1̲ 2̲3̲ 1̲6̲5. | 2̇. 3̇ 5̲3̲ 2̲3̲ 1̲2̲6̲ |

3̲ 5̲ 6̲1̲5 - | 1̇ 1̇ 3̇ 2̇ 2̇ 6 | 3̇. 5̲1̲2̇ 5̇3̇ - |

## 只要妈妈露笑脸

1=A 4/4
（单）

朝鲜歌曲

提示：以上曲目也可用和音演奏。

## 歌唱二小放牛郎

1=C 2/4
（单）

劫　夫　曲

# 翻身农奴把歌唱

阎飞曲

1=G 2/4
（单）

$\underline{\dot{6}}$ $\underline{2\ 3}$ | 2 - | $3.\ \underline{5}$ $\underline{6\ \dot{1}\ 5\ 6}$ | $\overset{35}{亡}3$ - | $\overset{3}{亡}5$ $\underline{\dot{6}\ 1\ 3}$ | 2. 3 |

1. $\underline{2}$ $\underline{\dot{6}\ \dot{5}}$ | $\dot{6}$ - | 6. 6 | $\underline{5\ 6\ 5}$ 3 | $\overset{6}{亡}7$ $\underline{6\ 7\ 5\ 6}$ | $\overset{35}{亡}3.$ 5 |

2. $\underline{3}$ $\underline{5\ 6}$ | $\underline{3\ 5}$ $\underline{\dot{6}\ 1}$ | 2 - | 2 - | $\overset{5}{亡}6.$ 6 | $\underline{5}$ $\underline{6\ 5}$ 3 |

$\overset{6}{亡}7$ $\underline{6\ 7\ 5\ 6}$ | $\overset{35}{亡}3.$ 5 | 2. $\underline{3\ 5\ 6}$ | $\underline{3\ 2\ 1}$ $\underline{\dot{6}\ \dot{5}}$ | $\dot{6}$ - | $\dot{6}$ - ‖

# 箫

汉族民歌

1=A 4/4
（单）

$\underline{5\ 6}$ $\underline{\dot{1}\ \dot{2}}$ | $\underline{6\ 5}$ 3 | $\underline{5\ 2}$ $\underline{3\ 2}$ | 1 - | $\underline{6\ \dot{1}}$ $\underline{3\ 5}$ | $\underline{6}$ 3 |

5 - | $\underline{6\ 5}$ $\underline{3\ 6}$ | 5 - | $\underline{6\ 5}$ $\underline{3\ 6}$ | 5 - | $\underline{5\ 6}$ $\underline{\dot{1}\ \dot{2}}$ |

$\underline{6\ 5}$ 3 | $\underline{5\ 2}$ $\underline{3\ 2}$ | 1 - | 1 $\underline{1\ 3}$ | 2 - | $\underline{6\ \dot{1}}$ $\underline{6\ \dot{1}}$ |

$\underline{\dot{2}\ 6}$ | 5 - | 1 $\underline{1\ 3}$ | 2 - | $\underline{6\ \dot{1}}$ $\underline{6\ \dot{1}}$ |

$\underline{\dot{2}\ 6}$ | 5. $\underline{6}$ | $\underline{2\ 3}$ $\underline{5\ 6}$ | 5 - | 5 - ‖

# 第五章

## 笙独奏曲精选

▶ 传统笙乐曲

▶ 键笙乐曲

笙入门基础教程

传统笙乐曲

# 1. 草原骑兵

1=D

原野、吴瑞
胡 天 泉 曲
（1958年）

【三】如歌地（单）

mf

【四】

（五）　　　　　　　　　　（单）

（四）

【五】稍慢　宽广地（五）

fff

笙入门基础教程

【六】如歌地（单）

# 2. 山乡喜开丰收镰

1=G

唐 富 曲

【引子】自由地

笙入门基础教程

88

第五章 笙独奏曲精选

【演奏提示】注明可低八度演奏乐段，应根据所掌握笙的音域，选择演奏最佳音区。

89

# 3. 大风歌

1=D

陈 硕 曲

【引子】（和）强劲有力地

（谱例为笙入门基础教程简谱）

90

笙入门基础教程

（单）华彩 自由地

（和）由慢渐快

两头慢中间快

由慢渐快再渐慢

小快板

【三】热情欢快地
（和）

92

笙入门基础教程

第五章　笙独奏曲精选

# 4.乡　叙

1=G

李光陆、张福全　曲

【引子】自由地

（本页为笙乐谱，详细曲谱略）

笙入门基础教程

$\underline{6666}\ \underline{6666}$

$0\ \overset{>}{6}\quad 0\ \overset{>}{6}\ \left|\ \frac{3}{4}\ \underline{5555}\ \underline{5566}\ \overset{>}{\underline{55}}{}^{\#}\underline{44}\ \right|\ \underline{5555}\ \underline{55}{}^{\#}\underline{44}\ \underline{2244}\ \left|\ \overset{>}{\underline{5555}}\ \underline{5566}\ \overset{>}{\underline{55}}{}^{\#}\underline{44}\ \right|$

$\overset{>}{\underline{5555}}\ \underline{55}{}^{\#}\underline{44}\ \underline{2244}\ \left|\ \frac{2}{4}\ \overset{>}{5\cdot}\ \underline{6}\ \overset{>}{5}\ \overset{>}{5}\ \right|\ 0\ \overset{>}{5}\ \underline{2211}\ \left|\ \frac{3}{4}\ \overset{>}{\underline{1122}}\ \underline{1177}\ \overset{>}{\underline{1111}}\ \right|$

$\overset{>}{\underline{1122}}\ \underline{5577}\ \overset{>}{\underline{1111}}\ \left|\ \overset{>}{\underline{1122}}\ \underline{1177}\ \overset{>}{\underline{1111}}\ \right|\ \frac{2}{4}\ \overset{>}{\underline{1122}}\ \underline{5577}\ \left|\ \overset{>}{\underline{1122}}\ \underline{1177}\ \right|$

$\overset{>}{\underline{1122}}\ \underline{1177}\ \left|\ \overset{>}{\underline{1122}}\ \overset{>}{\underline{1122}}\ \right|\ \overset{>}{\underline{1122}}\ \overset{>}{\underline{1122}}\ \left|\ \overset{>}{\underline{2255}}\ \overset{>}{\underline{2255}}\ \right|\ \overset{>}{\underline{2255}}\ \overset{>}{\underline{2255}}\ \left|$

$\overset{>}{\underline{2555}}\ \overset{>}{\underline{2555}}\ \left|\ \overset{>}{\underline{2555}}\ \overset{>}{\underline{2555}}\ \right|\ \overset{T}{\overset{*}{5}}\ \overset{V\ T}{\overset{}{1}}\ \left|\ \underline{4444}\ \underline{4444}\ \right|\ \underline{4444}\ \overset{>}{5}\ \left|$

双打演奏

$\underline{6666}\ \underline{6666}\ \left|\ \underline{6666}\ \underline{6666}\ \right|$

$0\ \overset{}{6}\quad 0\ \overset{}{6}\ \left|\ 0\ \overset{}{6}\quad 0\ \overset{}{6}\ \right|\ \underline{6\ 0}\ \underline{0\ 45}\ \left|\ \underline{66}\ \underline{0\ 35}\ \right|\ \underline{66}\ \underline{0\ 45}\ \left|$
$p$

$\underline{6666}\ \underline{6666}\ \left|\ \underline{6666}\ \underline{6666}\ \right|$

$\underline{66}\ \underline{035}\ \left|\ 0\ \overset{}{6}\quad 0\ \overset{}{6}\ \right|\ 0\ \overset{}{6}\quad 0\ \overset{}{6}\ \left|\ \frac{3}{4}\ \overset{>}{\underline{176}}\ \underline{5555}\ {}^{\#}\underline{4455}\ \right|\ \overset{>}{\underline{276}}\ \underline{5555}\ {}^{\#}\underline{4455}\ \left|$

$\overset{>}{\underline{276}}\ \underline{5555}\ {}^{\#}\underline{4455}\ \left|\ \overset{>}{\underline{276}}\ \underline{5555}\ {}^{\#}\underline{4455}\ \right|\ \frac{2}{4}\ \underline{\dot{1}\dot{1}\dot{1}\dot{1}}\ \underline{\dot{1}\dot{1}\dot{1}\dot{1}}\ \left|\ \underline{\dot{1}\dot{1}\dot{1}\dot{1}}\ \underline{\dot{1}\dot{1}\dot{1}\dot{1}}\ \right|$

$\overset{>}{\underline{\dot{1}\dot{1}\dot{1}\dot{1}}}\ \overset{>}{\underline{\dot{1}\dot{1}\dot{1}\dot{1}}}\ \left|\ \overset{>}{\underline{\dot{1}\dot{1}\dot{1}\dot{1}}}\ \overset{>}{\underline{\dot{1}\dot{1}\dot{1}\dot{1}}}\ \right|\ \overset{>}{\underline{4444}}\ \overset{>}{\underline{4444}}\ \left|\ \overset{>}{\underline{4444}}\ \overset{>}{\underline{4444}}\ \right|\ \overset{>}{\underline{4444}}\ \overset{>}{\underline{4444}}\ \left|$

双打演奏
$\underline{2222}\ \underline{2222}\ \left|\ \underline{2222}\ \underline{2222}\ \right|$

$\overset{}{\underline{4444}}\ \overset{}{\underline{4444}}\ \left|\ 0\ \overset{>}{2}\ \right|\ 0\ \overset{>}{2}\ \left|\ 0\ \overset{}{2}\ 0\ \overset{}{2}\ \right|\ 0\ \overset{}{2}\ 0\ \overset{}{2}\ \left|$
$f$

98

第五章 笙独奏曲精选

99

笙入门基础教程

# 5. 乡 音

陈 硕 曲

1=G

100

笙入门基础教程

102

第五章　笙独奏曲精选

# 6. 阿细欢歌

1=D 3/4

林伟华、胡天泉 曲

【一】快速 欢腾热烈地

第五章 笙独奏曲精选

【三】慢板 悠扬委婉（巴乌solo）自由地

笙进

105

笙入门基础教程

106

第五章　笙独奏曲精选

笙入门基础教程

108

# 7. 打虎上山

（现代京剧《智取威虎山》选段）

陈 硕 编配

笙入门基础教程

110

# 8. 长白新歌

1=D 4/4

张之良 曲

明朗 自由地

笙入门基础教程

114

第五章　笙独奏曲精选

渐慢

转1=G 宽广地

转快板　热烈　激动地

转1=D 回原速

呼舌

渐慢

渐慢

止

115

# 9. 南海渔歌

1=D

苏安国、王惠然、胡天泉 曲

较自由地

【美丽富饶的西沙】

笙入门基础教程

转1=A（前2=后5）有力地

第五章　笙独奏曲精选

【西沙儿女心向北京】激情的广板

# 10.天鹅畅想曲

1=D

唐　富曲

自由地

渐快

119

（单）慢板

第五章　笙独奏曲精选

笙入门基础教程

122

第五章　笙独奏曲精选

（单、和）各一遍

笙入门基础教程

124

# 11. 昭君和亲

1=G

胡海泉、文佳良 曲

笙入门基础教程

126

笙入门基础教程

128

第五章　笙独奏曲精选

# 12. 微山湖船歌

1=G

肖　江、牟善平 曲

【一】湖水金波　舌颤

【二】摇橹歌　中速稍快

笙入门基础教程

132

第五章　笙独奏曲精选

# 13. 喜运丰收粮

1=D 2/4

行进的快板

唐　富　曲

笙入门基础教程

136

第五章　笙独奏曲精选

笙入门基础教程

# 14. 山寨之夜

1=D

张之良 曲

（此页为简谱曲谱，略）

139

笙入门基础教程

笙入门基础教程

【八】转1＝D 小快板

【九】

142

# 15. 秦王破阵乐

根据唐、石大娘五弦谱（773年）
何昌林 译谱
张之良 编曲

1=D 2/4

【升帐】
（和）稍自由地

第五章　笙独奏曲精选

145

笙入门基础教程

146

第五章　笙独奏曲精选

147

笙入门基础教程

$\dot{5}\dot{5}\dot{6}\dot{6}$ $5566$ | $5566$ $5566$ | $5566$ $5566$ | $5566$ $5566$ | $5566$ $5566$ |

$\dot{2}$ — $\dot{2}$ — | $\dot{1}$ — | $\dot{2}$ — $\dot{2}$ $6$ |

$5566$ $5566$ | $5566$ $5566$ | $5566$ $5566$ | $5566$ $5566$ |

$\dot{1}$ — | $6$ $5$ | $5$ — | $5$ — |

$6677$ $6655$ | $6677$ $6655$ | $\dot{2}\dot{2}\dot{3}\dot{3}$ $\dot{2}\dot{2}\dot{1}\dot{1}$ | $\dot{2}\dot{2}\dot{3}\dot{3}$ $\dot{2}\dot{2}\dot{1}\dot{1}$ ‖: $6677$ $6655$ |

$\dot{2}\dot{2}\dot{3}\dot{3}$ $\dot{2}\dot{2}\dot{1}\dot{1}$ :‖ $\dot{3}\dot{3}\dot{4}\dot{4}$ $\dot{3}\dot{3}\dot{2}\dot{2}$ | $6677$ $6655$ :‖ $\dot{1}\dot{1}\dot{2}\dot{2}$ $\dot{1}\dot{1}\dot{7}\dot{7}$ | $6677$ $6655$ |

$\dot{3}\dot{3}\dot{4}\dot{4}$ $\dot{3}\dot{3}\dot{2}\dot{2}$ | $\dot{1}\dot{1}\dot{2}\dot{2}$ $\dot{1}\dot{1}\dot{7}\dot{7}$ | $6677$ $6655$ | $\dot{3}\dot{3}\dot{4}\dot{4}$ $\dot{3}\dot{3}\dot{2}\dot{2}$ | $\dot{3}(\dot{3}\dot{3}$ $\dot{3}\dot{3}\dot{3}\dot{3}$ |

渐快 渐强

$\dot{3}$ $\dot{3}\dot{3}$ $\dot{3}\dot{3}\dot{3}\dot{3})$ ‖: $0\dot{1}$ $7\dot{1}$ | $\dot{2}$ $\dot{2}\dot{2}$ $\dot{2}\dot{2}\dot{2}\dot{2}$ | $0\dot{1}$ $76$ | $5$ $55$ $5555$ |
$f$

$0\dot{2}$ $45$ | $3$ $33$ $3333$ | $0\dot{2}$ $\dot{1}3$ | $\dot{2}$ $\dot{2}\dot{2}$ $\dot{2}\dot{2}\dot{2}\dot{2}$ :‖ $0\dot{2}$ $45$ | $\dot{3}\dot{2}$ $\dot{1}3$ |
$f$

$\dot{2}$ $\dot{2}$ $45$ | $\dot{3}\dot{2}$ $\dot{1}3$ | $4455$ $\dot{1}\dot{1}33$ | $4455$ $\dot{1}\dot{1}33$ | $4455$ $6655$ |

$4455$ $6655$ | $66\dot{1}\dot{1}$ $\dot{2}\dot{2}\dot{1}\dot{1}$ | $66\dot{1}\dot{1}$ $\dot{2}\dot{2}\dot{1}\dot{1}$ | $\dot{2}\dot{2}\dot{3}\dot{3}$ $5533$ | $\dot{2}\dot{2}\dot{3}\dot{3}$ $5533$ |

渐慢 ⌒6⌒ 转1=G 【告捷】宽广地
⊗- - - - - - - - - - - - - - -
$\dot{2}\dot{2}\dot{3}\dot{3}$ $56\dot{1}235$ $\dot{3}$ $\dot{2}$ | $\dot{7}.$ $\underline{12}$ | $7$ $\dot{2}\dot{1}76$ | $5$ — | $\dot{2}.$ $\dot{1}$ |
$ff$

148

# 16. 拉塔尼小河边

毛里求斯民歌
陈 硕 改编

笙入门基础教程

150

151

# 17. 美丽的鄂尔多斯

1=D 2/4

陈 硕 曲

【一】欢快地

笙入门基础教程

154

第五章　笙独奏曲精选

155

# 18. 骑 竹 马

1=C (D) 2/4

快速 活跃地

肖 江、牟善平曲

笙入门基础教程

# 19. 牧场春色

曹建国 曲

1=D

辽阔、自由地

笙入门基础教程

162

第五章　笙独奏曲精选

# 20.挂红灯

1＝G

善平、苗晶、肖江曲

【一】欢快热烈地
（单） 由远而近

第五章　笙独奏曲精选

# 21. 云梦春晓

陈 硕 曲

1=G

【引子】云蒙鸟瞰
自由地（单）

【一】水秀山清 小行板 优美地
（单）

4/4

第五章　笙独奏曲精选

169

笙入门基础教程

170

笙入门基础教程

# 22. 飞鹤惊泉

李光陆、张福全 曲

第五章　笙独奏曲精选

173

笙入门基础教程

‖:3 3 3 3  3 3 3 3 | 3 3 3 3  3 3 3 3:‖ 5 5 5 5  5 5 5 5 ‖:3 3 3 3  3 3 3 3 | 3 3 3 3  3 3 3 3 |

‖:6 1 6 5  6 1 6 5 | 6 1 6 5  6 1 6 5:‖ 6 1 2 3  1 2 1 6 ‖:5 6 5 3  5 6 5 3 | 5 6 5 3  5 6 5 3 |

‖:3 3 3 3  3 3 3 3:‖ 5 5 5 5  5 5 5 5 | 5 5 5 5  5 5 5 5 | 5 5 5 5  5 5 5 5 | 5 5 5 5  5 5 5 5 |

‖:5 6 5 3  5 6 5 3:‖ 1 2 1 6  1 2 1 6 | 1 2 1 6  1 2 1 6 | 1 2 1 6  1 2 1 6 | 1 2 1 6  1 2 1 6 |

‖5 5 5 5  5 5 5 5 ‖:5 5 5 5  5 5 5 5 | 5 5 5 5  5 5 5 5:‖ 5 5 5 5  5 5 5 5 |

‖1 2 3 5  2 3 1 6 ‖:2 3 2 1  2 3 2 1 | 2 3 2 1  2 3 2 1:‖ 2 3 2 1  2 3 2 1 |

7 7 7 7  7 7 7 7 | 7 7 7 7  7 7 7 7 | 3 3 5 5  6 6 5 5 |
5 5 5 5  5 5 5 5   5 5 5 5  5 5 5 5                        5 5 5 5  5 5 5 5
3 3 3 3  3 3 3 3   3 3 3 3  3 3 3 3                        2 2 2 2  2 2 2 2
                                                          7 7 7 7  7 7 7 7
                                                          5 5 5 5  5 5 5 5

5 5 5 5  5 5 5 5 | 5 5 5 5  5 5 5 5 | 5 5 5 5  5 5 5 5 |
2 2 2 2  2 2 2 2   2 2 2 2  2 2 2 2   2 2 2 2  2 2 2 2   7 7 7 7  7 7 7 7 | 7 7 7 7  7 7 7 7 |
7 7 7 7  7 7 7 7   7 7 7 7  7 7 7 7   7 7 7 7  7 7 7 7   5 5 5 5  5 5 5 5   5 5 5 5  5 5 5 5
5 5 5 5  5 5 5 5   5 5 5 5  5 5 5 5   5 5 5 5  5 5 5 5   3 3 3 3  3 3 3 3   3 3 3 3  3 3 3 3

                  6 6 6  6 6 6 | 6 6 6  6 6 6 | 6 6 6  6 6 6 | 6 6 6  6 6 6 |
                  3 3 3  3 3 3   3 3 3  3 3 3   3 3 3  3 3 3   3 3 3  3 3 3
3 3 5 5  1 1 7 7 | 1 1 1  1 1 1   1 1 1  1 1 1   1 1 1  1 1 1   1 1 1  1 1 1
                  6 6 6  6 6 6   6 6 6  6 6 6   6 6 6  6 6 6   6 6 6  6 6 6

7 7 7 7  7 7 7 7 | 7 7 7 7  7 7 7 7 | 7 7 7 7  5 5 6 6 | 6 6 6 6  6 6 6 6 | 6 6 6 6  6 6 6 6 |
5 5 5 5  5 5 5 5   5 5 5 5  5 5 5 5   5 5 5 5
3 3 3 3  3 3 3 3   3 3 3 3  3 3 3 3   3 3 3 3

6 6 6 6  5 5 5 5 ‖:6 6 6 6  6 6 6 6:‖ 6 6 1 1  2 2 3 3 | 3 3 3 3  3 3 3 3 | 3 3 3 3  5 5 5 5 |

5 5 5 5  5 5 5 5 | 5 5 5 5  3 3 3 3 | 2 2 2 2  2 2 2 2 | 2 2 2 2  1 1 6 6 | 1 1 1 1  3 3 3 3 |

笙入门基础教程

176

# 23. 文成公主

唐 富曲

【一】1=G  4/4

（全曲为笙谱，此处为简谱记谱）

178

第五章 笙独奏曲精选

179

笙入门基础教程

180

第五章 笙独奏曲精选

181

笙入门基础教程

$\widehat{3\ 5}\ \underline{7\ 2}\ |\ \underline{3\ 2}\ \underline{7\ 5}\ |\ \widehat{6\ \dot1}\ \underline{3\ 5}\ |\ \underline{6\ 5}\ \underline{3\ \dot1}\ |\ \underline{3\ 3}\underline{5\ 5}\ \underline{6\ 6}\underline{\dot1\ \dot1}\ |\ \underline{5\ 5}\underline{6\ 6}\ \underline{\dot1\ \dot1}\underline{\dot2\ \dot2}\ |$

（和）

$\underline{6\ 6}\underline{\dot1\ \dot1}\ \underline{\dot2\ \dot2}\underline{4\ 4}\ |\ \underline{\dot1\ \dot1}\underline{\dot2\ \dot2}\ \underline{4\ 4}\underline{5\ 5}\ |\ \overset{>}{3}\ -\ |\ \overset{>}{\dot2}\ -\ |\ \overset{>}{6}\overset{>}{\dot1}\ \overset{>}{3}\overset{>}{5}\ |\ \overset{>}{6}\ 0\ |$

1=G

$6\ \underline{6.\ \underline{5}}\ |\ \underline{6\ 6}\ \underline{6\ 0}\ |\ \underline{\dot2\ \dot3\ \dot1}\ \underline{\dot2\ \dot3\ \dot1\ \dot2}\ |\ \underline{6\ 6}\ \underline{6\ 0}\ |\ \underline{\dot2\ \dot3\ \dot1}\ \underline{\dot2\ \dot3\ \dot1\ \dot2}\ |\ \underline{6\ 6}\ \underline{6\ \dot1\ \dot2}\ |$

$\dot3\ \underline{\dot3.\ \underline{\dot2}}\ |\ \underline{3\ 3}\ \underline{3\ 3}\ |\ \underline{\dot6\ 7\ 5}\ \underline{\dot6\ 7\ 5\ 6}\ |\ \underline{3\ 3}\ \underline{3\ 0}\ |\ \underline{\dot6\ 7\ 5}\ \underline{\dot6\ 7\ 5\ 6}\ |\ \underline{3\ 3}\ \underline{3\ \dot3\ 0}\ |$

$6\ \underline{6.\ \underline{5}}\ |\ \underline{6\ 6}\ \underline{6\ 0}\ |\ (\underline{\dot6\ \dot2}\ \underline{\dot1\ \dot2}\ |\ \underline{\dot1\ 6\ 5\ \dot1\ 6})\ |\ \dot2\ \underline{\dot2.\ \underline{\dot1}}\ |\ \underline{\dot2\ \dot2}\ \underline{\dot2\ 0}\ |\ (\underline{\dot2\ 5}\ \underline{4\ 5}$

$\underline{\dot4\ \dot2\ \dot1\ 4\ \dot2})\ |\ \underline{\dot2\ \dot2}\ \underline{\dot2\ \dot1\ \dot2}\ |\ \underline{3\ 3}\ \underline{3\ \dot2\ 3}\ |\ \underline{{}^\sharp4\ 4}\ \underline{4\ 3\ 4}\ |\ \underline{5\ 5}\ \underline{5\ {}^\sharp4\ 5}\ |\ \underline{6\ 4\ 5}\ \underline{6\ 4\ 5}\ |$

$\underline{6\ 4\ 5}\ \underline{6\ 4\ 5}\ |\ \underline{\overset{6}{\underset{1}{4}}\ \overset{6}{\underset{1}{4}}}\ \underline{\overset{6}{\underset{1}{4}}\ \overset{6}{\underset{1}{4}}}\ |\ \underline{\overset{6}{\underset{1}{4}}\ \overset{6}{\underset{1}{4}}}\ \underline{\overset{6}{\underset{1}{4}}\ \overset{6}{\underset{1}{4}}}\ |\quad \underset{16}{\rule{1cm}{0.4pt}}\quad\underset{f}{}\ |\ \underline{6\ 6}\ \underline{6\ 3\ 5}\ |\ \underline{6\ 6}\ \underline{6\ 0}\ |$

$\underline{6\ \dot2}\ \underline{\dot1\ \dot2}\ |\ \underline{\dot1\ 6\ 5\ \dot1\ 6}\ |\ \underline{\dot2\ \dot2}\ \underline{\dot2\ 6\ \dot1}\ |\ \underline{\dot2\ \dot2}\ \underline{\dot2\ 0}\ |\ \underline{\dot2\ 5}\ \underline{4\ 5}\ |\ \underline{4\ \dot2\ 1\ 4}\ \underline{\dot2\ 0}\ |$

$\underline{5\ 5}\ \underline{5\ 4\ 5}\ |\ \underline{6\ 6}\ \underline{6\ 5\ 6}\ |\ \underline{\dot1\ \dot1}\ \underline{\dot1\ {}^\flat7\ \dot1}\ |\ \underline{\dot2\ \dot2}\ \underline{\dot2\ \dot1\ \dot2}\ |\ \underline{3\ \dot1\ \dot2}\ \underline{3\ \dot1\ \dot2}\ |\ \underline{3\ \dot1\ \dot2}\ \underline{3\ \dot1\ \dot2}\ |$

$\underline{\overset{3}{\underset{5}{1}}\ \overset{3}{\underset{5}{1}}\ \overset{3}{\underset{5}{1}}\ \overset{3}{\underset{5}{1}}}\ \underline{\overset{3}{\underset{5}{1}}\ \overset{3}{\underset{5}{1}}\ \overset{3}{\underset{5}{1}}\ \overset{3}{\underset{5}{1}}}\ \underline{\overset{3}{\underset{5}{1}}\ \overset{3}{\underset{5}{1}}\ \overset{3}{\underset{5}{1}}\ \overset{3}{\underset{5}{1}}}\ \|:\ \underline{\overset{3}{\underset{5}{1}}\ \overset{3}{\underset{5}{1}}\ \overset{3}{\underset{5}{1}}\ \overset{3}{\underset{5}{1}}}\ \underline{\overset{3}{\underset{5}{1}}\ \overset{3}{\underset{5}{1}}\ \overset{3}{\underset{5}{1}}\ \overset{3}{\underset{5}{1}}}\ \underline{\overset{3}{\underset{5}{1}}\ 0\ 0}\ :\|\ \overset{3}{\underset{5}{1}}\ \overset{3}{\underset{5}{1}}\ |\ \overset{3}{\underset{5}{1}}\ \overset{3}{\underset{5}{1}}\ |$

$\underline{3\ 7}\ \underline{6\ 7}\ |\ \underline{6\ 7}\ \underline{5\ {}^\sharp4}\ |\ \underline{3\ 6}\ \underline{5\ 6}\ |\ \underline{5\ {}^\sharp4}\ \underline{3\ 2}\ |\ \underline{6\ 6\ 6\ 6}\ \underline{1\ 1\ 1\ 1}\ |\ \underline{2\ 2\ 2\ 2}\ \underline{3\ 3\ 3\ 3}\ |$

笙入门基础教程

笙入门基础教程

(和)

3322 2233 | 5533 3355 | 6655 5566 | i̇i̇66 66i̇i̇ | 2̇2̇i̇i̇ i̇i̇2̇2̇ |

突慢　　　　单呼 ------------------------------------

186

键笙乐曲

# 1. 波 尔 卡

1=C 2/4

[波]普罗修斯卡 曲

演奏顺序：A—B—A—C—A

笙入门基础教程

# 2. 四小天鹅舞曲

1=D 4/4

中庸的快板

[俄]柴可夫斯基 曲
王慧中 移植订谱

188

第五章　笙独奏曲精选

# 3. 土耳其进行曲

1=C　$\frac{2}{4}$

[奥]莫扎特　曲
岳华恩　移植

小快板　♩=72

笙入门基础教程

第五章 笙独奏曲精选

笙入门基础教程

# 4. G大调小步舞曲

1=C  $\frac{3}{4}$

小步舞曲速度

[德]贝多芬 曲
张之良 移植

192

第五章 笙独奏曲精选

# 5. 流浪者之歌
### （片段）

1=C 2/4

[西]萨拉萨蒂 曲
杨守成 移植

活泼的快板

193

笙入门基础教程

突慢

2.

3 #2 3 ‖: 3 5 2 #4 | 3 5 2 #4 | 3 5 2 #4 | 3 5 3 7 | 2 #4 #3 4 | 5 4 3 4 | 2 #4 #3 4 | 5 4 3 4 |

1.                              2.

#4 3 3 2 | 2 1 1 7 | 7 1 #6 1 | 7 7 1 2 :‖ 7 1 #6 1 | 7 3 #4 5 ‖: 6 1 5 7 | 6 1 5 7 | 6 1 5 7 | 6 1 6 3 |

5 7 #6 7 | 1 7 6 7 | 5 7 #6 7 | 1 7 6 7 | 7 6 6 5 | 5 #4 4 3 | 3 5 2 #4 | 3 3 4 5 :‖ 3 5 2 #4 | 3 3 |

‖: 6 6 3 3 | 6 6 7 7 | 6 5 5 5 6 | 7 7 6 6 | 5 5 #4 #4 | 3 7 3 :‖

‖: 3 1 2 7 | 2 0 1 | 1 1 2 | 3 1 5 3 | 2 7 #5 3 | 1 6 3 6 | 1 #5 3 5 | 6 3 1 6 | #2 7 #4 2 |

3 7 #5 3 | 3 0 :‖: 1 7 6 7 | 1 3 | 6 6 7 | 1 2 3 1 | 7 6 5 6 | 7 3 | 5 5 6 | #6 7 1 7 | 7 ♮6 #4 | 7 7 |

f

6 5 3 | 7 7 | #4 #5 #6 7 | #1 #2 3 6 | #1 7 #6 1 | 7 7 :‖ 3 5 3 7 0 | #2 #4 #2 7 0 | 3 5 3 7 0 5 | 5 4 5 6 7 6 7 1 |

7 5 | 0 7 | 3 #2 3 #4 | 5 4 6 5 | #4 5 6 7 | 1 2 3 #4 | 5 #4 3 5 | 4 3 #2 4 | 3 #4 3 #2 | 3 7 |

3 3 5 | #4 #2 4 | 3 3 5 | 3 5 5 7 | 7. 6 7 1 1 5. #4 5 6 6 | 7 5 7 7 | 3 #2 3 #4 | 5 4 6 5 |

#4 5 6 7 | 1 2 3 #4 | 5 #4 3 5 | 4 3 #2 4 | 3 #4 3 #2 | 3 2 3 4 | 5 #4 3 5 | 4 3 #2 4 |

突慢

3 #4 5 3 | #2 3 4 2 | 3 #4 5 3 | #2 3 4 2 | 3 5 | #4 #2 | 3 0 #2 #4 #2 7 0 | 3 5 3 7 0 0 ‖

194

# 6.塔吉克乐舞

陈 硕 曲

1=C

笙入门基础教程

196

笙入门基础教程

（单）热情洋溢地

【尾声】舒展地
（和）

198

乐曲说明：此曲以塔吉克民歌为素材，描写了能歌善舞的塔吉克人民在喜庆的节日里，乐声四起，翩翩起舞的欢乐场面。

# 7. 欢乐的草原

1=C

张之良 曲

第五章 笙独奏曲精选

笙入门基础教程

202

# 8. 草原春晖

1=C

杨小麒、吴 颖 曲

辽阔、自由地

笙入门基础教程

第五章 笙独奏曲精选

# 9.傣乡风情

王慧中 曲
（1986年）

笙入门基础教程

转1=C（前6=后3）

【四】泼水盛会 ♩=160
（双吐）

210

第五章　笙独奏曲精选

演奏提示：在演奏中注意力求用加键扩音笙吹出传统笙的和声和效果，在传统和声中，要区分五，八度和声和四度和声，这在记谱中已作区别。

211

# 10.天山狂想曲

1=C (G)

钱兆熹 曲

第五章 笙独奏曲精选

笙入门基础教程

【九】慢起渐快

【十】轻快地

【十一】

【十二】

【十三】

【十四】

【十五】

【十六】

214

# 11. 自由探戈

[西]皮亚佐拉 曲
姜 莹 改编

第五章 笙独奏曲精选

笙入门基础教程

笙入门基础教程

第五章 笙独奏曲精选

221

# 12. 野蜂飞舞

1=C 2/4

[俄]里姆斯基-科萨科夫 曲
王　磊 移植

# 13. 天山的节日

1=C  2/4

曹建国 曲

小快板 有力地

笙入门基础教程

224

第五章　笙独奏曲精选

笙入门基础教程

226

# 14. 阳光照耀着塔什库尔干

1=C

陈　钢　编曲
李光陆、陈　硕　移植改编

【引子】高昂明亮地

第五章 笙独奏曲精选

笙入门基础教程

230

# 笙入门基础教程

第五章　笙独奏曲精选

233

笙入门基础教程

# 15. 虹

## 第一乐章  生  命

1=C  4/4

刘文金 曲

♩=56

第五章　笙独奏曲精选

笙入门基础教程

236

笙入门基础教程

第二乐章　风　雨

第五章　笙独奏曲精选

笙入门基础教程

240

第五章 笙独奏曲精选

## 第三乐章 彩 虹

241

笙入门基础教程

242

第五章 笙独奏曲精选

笙入门基础教程

244

# 附录

## 笙常用技术符号索引

笙入门基础教程

| 符号 | 名称 | 符号 | 名称 |
|---|---|---|---|
| V | 换气记号 | ✳ | 花舌 |
| *p* | 弱 | *tr* | 颤音 |
| *pp* | 很弱 | *tr*〰 | 长颤音 |
| *ppp* | 最弱 | ↗ | 上滑音 |
| *f* | 强 | ↘ | 下滑音 |
| *ff* | 很强 | 〰 | 下历音 |
| *fff* | 最强 | 〳 | 上历音 |
| ⟨ | 渐强 | ǂ 或 丁 | 打音 |
| ⟩ | 渐弱 | ▾ 或 ▽ | 吐音 |
| > | 重音记号 | サ | 自由 |
| ⌒ | 连线 | ⌢ | 延长 |

246